집사가 주인님 초상화 그리는 방법!

고양이 그려볼테냥?

| 만든 사람들 |

기획 실용기획부 | **진행** 양종엽·윤지선 | **집필** 박수미 | **편집·표지 디자인** D.J.I books design studio 원은영

| 책 내용 문의 |

도서 내용에 대해 궁금한 사항이 있으시면
저자의 홈페이지나 아이생각 홈페이지의 게시판을 통해서 해결하실 수 있습니다.

아이생각 홈페이지 www.ithinkbook.co.kr
아이생각 페이스북 www.facebook.com/ithinkbook
디지털북스 인스타그램 instagram.com/dji_books_design_studio
디지털북스 유튜브 유튜브에서 [디지털북스] 검색
디지털북스 이메일 djibooks@naver.com
저자 이메일 sumi86244@nate.com
저자 홈페이지 www.varietysum.com

| 각종 문의 |

영업관련 dji_digitalbooks@naver.com
기획관련 djibooks@naver.com
전화번호 (02) 447-3157~8

집사가 주인님 초상화 그리는 방법!

고양이 그려볼테냥?

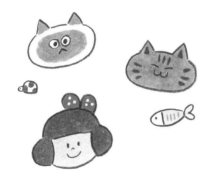

글, 그림 박수미

CONTENTS

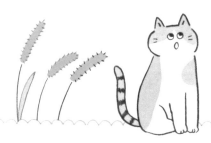

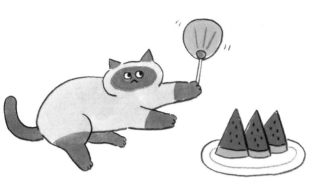

CONTENTS

PROLOGUE

단풍(4) 남

버섯집사 외에는 까칠한 단풍이
하지만 집사에게만은 엄청난 어깨냥이, 무릎냥이다.
곁에서 체온 나누기를 좋아한다.

특징: 사시눈, 꼬리탈모

나무(3) 여

안는 것을 허락하지 않는다. 하지만 엉덩이
긁기는 매우 좋아한다.
일어나면 아침 간식송을 부르고, 자기 전에는
꾹꾹이로 하루를 마무리하는 자유주의 고양이.

특징: 필요하면 울어서 요구하기, 서랍열기

어느 날 단풍이가 나에게로 왔습니다.

그날 이후 고양이를 그리게 되었고, 사랑스러운 둘째 나무도 찾아왔습니다.

제가 그림을 그릴 때 가장 중요하게 생각하는 것은 "좋아하는 것을 그리자" 입니다.

좋아할수록 특징과 성격을 잘 찾아낼 수 있고, 대상에 대한 사랑이 그림에 담겨

더욱 좋은 그림이 나올 수 있다고 믿기 때문입니다.

그저 함께 하는 반려묘가 아닌, 하루 종일 바라만 봐도 좋은

나의 친구이자 가족인 단풍나무.

고양이를 키우고 있고, 고양이를 좋아한다면 말하지 않아도 모든 집사님들이

이 마음을 알거 라고 생각합니다.

사랑하는 마음으로 그려보았습니다.

나의 고양이, 우리 모두의 고양이를 그려봐요.

노을이 지는 밤, 창밖을 보는 우리 모두의 고양이를 그릴 수 있기를 바라며.

이 책을 시작합니다.

 * 이 책의 모든 글은 작가의 손글씨로 이루어져있습니다.

준비물

그림을 그리기 전! 필요한 준비물을
소개해 드릴게요.

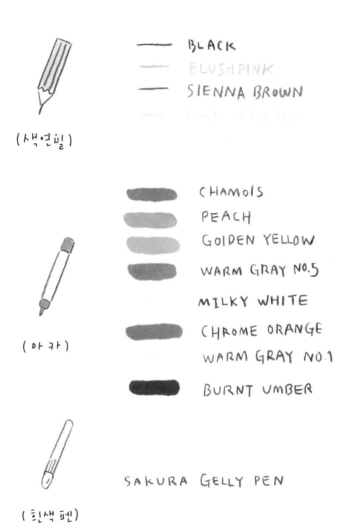

(색연필)

—— BLACK
—— BLUSHPINK
—— SIENNA BROWN

(아카)

CHAMOIS
PEACH
GOLDEN YELLOW
WARM GRAY NO.5
MILKY WHITE
CHROME ORANGE
WARM GRAY NO.1
BURNT UMBER

(흰색 펜)

SAKURA GELLY PEN

1. 색연필

색연필로 스케치를 하거나 귀여운 무늬들을 그려 볼 수 있어요.

2. 마카

색을 칠할 수 있는 도구 랍니다.

마카가 없다면 싸인펜이나 색연필로도 색을 칠할 수 있어요.

3. 흰색 펜

색을 먼저 칠했을 경우 하얀 눈동자를 그릴 수 있어요.

다양한 재료들이 많이 있지만 우리는 간단한 재료를 이용해

그려 보도록 해요. 두근두근 함께 고양이를 그려봅시다!

시~작~!!!

자, 이제 그림을
그려볼까아

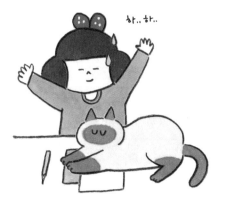

하.. 하..

1.

고양이 얼굴 그리기

고양이 얼굴 그리기

언저 고양이 얼굴의 특징을 찾아 보아요!

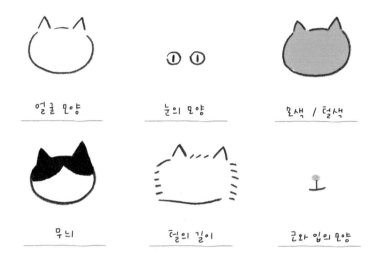

얼굴 모양 눈의 모양 모색 / 털색

무늬 털의 길이 코와 입의 모양

다양한 특징을 발견할수록 다양한 고양이를 그려볼 수 있어요-!

다양한 색상들

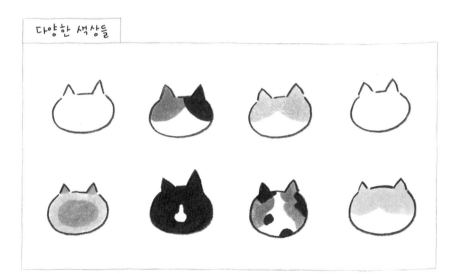

다양한 무늬와 털의 길이

귀, 눈, 코, 입의 모양들

∧ ∧	∧ ∧	⌣	∧〰		
쫑긋한 귀	작은 귀	접힌 귀	TNR 고양이		
◉◉	① ①	∪ ∪	◉ ◉		
약간 몰린 눈	낮에 보는 눈	매서운 눈	동그란 눈		
① ①	◖◖	∪ ∪	◉◉	╲ ╱	∪ ∪
노랑	파랑	초록	오드아이	웃는 눈	자는 눈
⊥	�	∧	人	―	✕
웃는 입	동그란 입	삐쪽이	기본 입	무표정	킁킁엉 킁킁

고양이 얼굴 그리기 _ 1

다양한 고양이 얼굴들을 그려보아요.

샴 고양이

뱅갈 고양이

러시안 블루

페르시안 친칠라

삼색이

턱시도 고양이

TNR 고양이

스코티쉬 폴드

스코티쉬 스트레이트

검은 고양이

코리아 숏헤어

샴고양이

1. 두 귀와 이마 선을
그려줍니다

2. 동그란 얼굴을
그려줍니다

3. 눈과 입을 얼굴
안쪽에 그려줍니다.

4. 포인트인 귀와
얼굴의 어두운 부분을
칠해줍니다.

5. 얼굴색을 모두
칠해줍니다.

6. 눈동자 색을
칠해주면 완성!

따라 그려보세요!

뱅갈 고양이

1. 두 귀와 이마 선을
 그려줍니다

2. 동그란 얼굴을
 그려줍니다

3. 눈과 입을 얼굴
 안쪽에 그려줍니다.

4. 갈색으로 전체를
 칠해줍니다.

5. 얼굴에 무늬를
 색연필로 그려줍니다.

6. 입 주변의 화이트 무늬를
 색연필로 그려주면 완성!

따라 그려보세요!

러시안 블루

1. 두 귀와 이마 선을
 그려줍니다

2. 동그란 얼굴을
 그려줍니다

3. 동그란 눈과
 뾰루퉁한 입을 그려줍니다

4. 회색으로 전체 얼굴을
 칠해줍니다.

5. 노랑 눈을 칠해주면
 완성!

따라 그려보세요!

페르시안 친칠라

1. 두 귀와 이마 선을
그려줍니다

2. 양쪽의 털을 동그란
털 모양으로 그려줍니다.

3. 얼굴 밑 부분을
연결해 줍니다.

4. 약간 새침한 눈을
그려줍니다.

5. 연한 회색으로 전체
얼굴을 칠해줍니다

6. 얼굴에 있는 무늬와
눈 색을 칠해주면 완성!

따라 그려보세요!

삼색이

1. 두 귀와 이마 선을
 그려줍니다

2. 동그란 얼굴을
 그려줍니다

3. 낮에 보는 눈처럼 얇은
 선이 담긴 눈을 그려줍니다.

4. 주황색으로 왼쪽 얼굴
 라인을 먼저 칠해줍니다.

5. 검정색으로 오른쪽 얼굴
 라인을 칠해주고, 점도 그려줍니다.

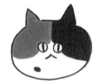

6. 노랑 눈을 칠해주면
 완성!

따라 그려보세요!

턱시도 고양이

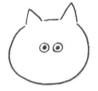

1. 두 귀와 이마 선을
 그려줍니다

2. 동그란 얼굴을
 그려줍니다

3. 땡그란 눈을 먼저
 그려줍니다.

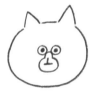

4. 입을 그린 후에, 입
 주변의 라인을 그려줍니다.

5. 검정색으로 전체를 칠하고,
 노랑 눈을 칠해주면 완성!

따라 그려보세요!

TNR 고양이

TNR은 길고양이 중성화 수술한 후 다시 원래 자리로 방생하는 활동으로,
한쪽 귀를 살짝 잘라 표시합니다.

1. 한쪽 귀는 뾰족하게,
한쪽 귀는 중간에 잘린
모습으로 그려줍니다.

2. 약간 넓적한
얼굴을 그려줍니다.

3. 눈과 코, 입을
그려줍니다.

4. 회색으로 얼굴 위쪽의
무늬와 턱의 무늬 색을
그려줍니다.

5. 색연필로 근육
무늬를 그려주면 완성!

따라 그려보세요!

스코티쉬 폴드

1. 접혀 있는 귀를 그립니다.
 먼저 위에 짧은 모양을 그리고,
 삼각형을 아래로 그려줍니다

2. 둥그란 얼굴을
 그려줍니다.

3. 둥그란 눈과 귀여운
 입을 그려줍니다.

4. 볼과 코를 핑크로 칠하고,
 눈 색을 칠해 주면 완성!

꼭 흰색이 아니더라도 다양한 무늬의
스코티쉬 폴드 고양이를 그려볼 수 있어요!

따라 그려보세요!

스코티쉬 스트레이트

1. 약간 짧은 귀와
이마 선을 그려줍니다

2. 동그란 얼굴을
그려줍니다.

3. 눈을 그리고, 뾰족한 동그라미
두 개를 그려줍니다.

4. 코에 점을 찍어 주고
귀와 볼에 무늬를 넣어주면
완성!

흰 색이 아닌 여러 색으로 가득한 무늬로도
그려볼 수 있어요!

따라 그려보세요!

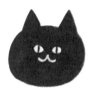

검은 고양이

1. 두 귀와 이마 선을
 그려줍니다

2. 동그란 얼굴을
 그려줍니다

3. 눈을 약간 매섭게 그립니다.
 동그라미가 아닌 타원형으로
 그리면 됩니다.

4. 전체 얼굴을 검정색으로
 칠해줍니다

5. 흰색 색연필이나 펜으로
 입을 그려줍니다.

따라 그려보세요!

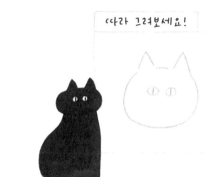

코리아 숏헤어

1. 쫑긋한 두 귀와
이마 선을 그려줍니다

2. 약간 각이 진 느낌으로
얼굴을 그려줍니다.

3. 눈을 감고 있는 모습과
입을 그려 줍니다.

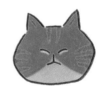

4. 주황색으로 얼굴 위쪽을
덮어줍니다.

5. 아래 흰 공간을 살색으로
칠해줍니다.

6. 색연필로 무늬를 그리고,
눈 밑에 흰색 라인을 그려주면
완성!

따라 그려보세요!

고양이 얼굴 그리기 _ 2

귀여운 고양이 얼굴에 몸도 살짝 그려 보아요.

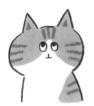

치즈 태비

목걸이를 한 흰냥이

회색 샴 고양이

줄무늬 고양이

턱시도 고양이

페르시안 고양이

노르웨이 숲

검은 무늬 고양이

아메리칸 숏 헤어

카오스 고양이

치즈태비

1. 쫑긋한 두 귀와
이마 선을 그려줍니다

2. 동그란 얼굴을 그리고,
얼굴선 끝으로 선을 하나씩 연결
시켜 줍니다.

3. 위를 보고 있는 동그란
눈과 입을 그려줍니다.

4. 노란 색으로 무늬를 먼저 칠해줍니다.
주황색으로 칠해도 좋아요.

5. 무늬를 얼굴과 몸에
그려주면 완성!!

따라 그려보세요!

29

목걸이를 한 흰냥이

1. 작은 귀와 이마 선을
 그려 줍니다

2. 동그란 얼굴을 그리고, 얼굴선
 끝으로 선을 하나씩 연결
 시켜 줍니다.

3. 감은 눈과 입을 그리고 턱선을
 그려 줍니다. 살짝 살이 찐
 모습이에요.

4. 목에 선 두개를 그리고
 동그라미를 그려 넣어서
 목걸이를 걸어줍니다.

5. 코를 핑크색으로 칠해
 주고 목걸이 색을 칠해 줍니다.

6. 두 귀도 핑크색으로
 꾸며 줍니다.

따라 그려보세요!

회색 샴 고양이

1. 쫑긋한 두귀와 이마
선을 그려줍니다

2. 작은 얼굴을 그리고 얼굴선
끝으로 선을 연결 시켜줍니다.

3. 동그란 눈과 귀여운 입을
그려 줍니다.

4. 귀와 얼굴에 무늬를
연거 색칠해 줍니다.

5. 나머지 부분을 연한
회색으로 칠해 주면 완성!

따라 그려보세요!

줄무늬 고양이

1. 쫑긋한 두귀와 이마
선을 그려줍니다

2. 양쪽으로 동그란 얼굴과
목걸이를 그려 연결 시켜 줍니다.

3. 목걸이 양 옆으로
선을 그려 줍니다.

4. 눈과 입을 그려줍니다.

5. 무늬 색과 목걸이 색을
칠해 줍니다

6. 핑크색 코와 줄무늬를
그려 주면 완성!

따라 그려보세요!

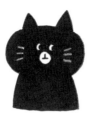

턱시도 고양이

1. 쫑긋한 두귀와 이마
선을 그려 줍니다

2. 동그란 얼굴라 몸으로
연결되는 선까지 그려 줍니다.

3. 동그란 눈을 그려 줍니다.

4. 동그라미를 먼저 그린 후에
입을 그려줍니다.

5. 검은색으로 전체를
칠해 줍니다.

6. 흰색 색연필이나 펜으로
수염을 그려 주면 완성!

따라 그려보세요!

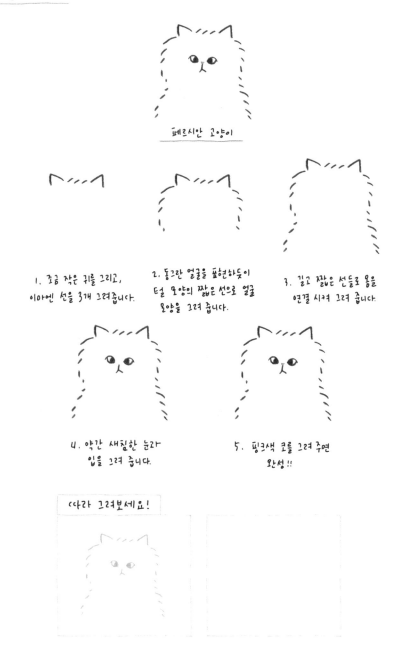

페르시안 고양이

1. 조금 작은 귀를 그리고,
이마엔 선을 3개 그려줍니다.

2. 둥그란 얼굴을 표현하듯이
털 모양의 짧은 선으로 얼굴
모양을 그려 줍니다.

3. 길고 짧은 선들로 몸을
연결 시켜 그려 줍니다.

4. 약간 새침한 눈과
입을 그려 줍니다.

5. 핑크색 코를 그려 주면
완성!!

따라 그려보세요!

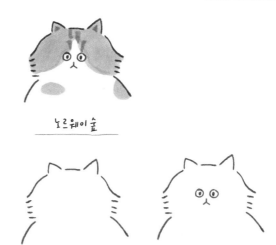

노르웨이숲

1. 조금 작은 귀와 이마 선을
그려 줍니다.

2. 긴 선으로 머리칼처럼
그려주고 작은 선들로 얼굴
모양을 그려줍니다.

3. 동그란 눈과 입을
그려 줍니다.

4. 고양이 무늬를 색칠해 줍니다.

5. 색연필로 무늬를 자세히 그려주면
완 ~ 성!

따라 그려보세요!

경은 무늬 고양이

1. 동그란 두귀와 이마
 선을 그려줍니다

2. 동그란 얼굴과 연결되는
 몸을 그려줍니다.

3. 찍찍이 눈과 입을
 그려 줍니다.

4. 눈 위로 검정색 무늬를
 칠해 줍니다.

5. 몸의 양쪽을 검정색으로
 조금 더 칠해 주면 완성!

따라 그려보세요!

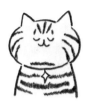

아메리칸 숏 헤어

1. 앞에서 그려왔던 것처럼
귀와 이마, 얼굴을 그려 줍니다.

2. 감은 눈과 입을
그려 줍니다.

3. 몸에 선을 하나 긋고,
별모양 장식을 달아서 목걸이
펜던트를 달아 줍니다.

4. 털은 회색으로
전체를 칠해 줍니다.

5. 자잘한 무늬를 색연필로
그려 주면 완성!

무늬는 자글자글 하게 그려주면
더~ 예뻐요!
지그재그 무늬를 바짝 그려준다고
생각하면서 무늬를 그려 보세요.

따라 그려보세요!

카오스 고양이

1. 쫑긋한 두귀와 이마 선을 그려줍니다

2. 동그란 얼굴과 연결된 몸까지 그려 줍니다.

3. 동그란 눈과 웃고 있는 입을 그려 줍니다.

4. 밝은 색 무늬를 먼저 칠해 줍니다.

5. 검은색으로 연결된 색을 칠해주면서 마무리 하면 완성!

따라 그려보세요!

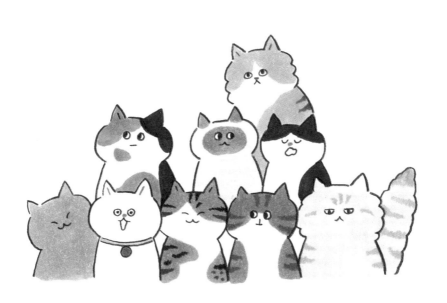

고양이 얼굴 그리기 _ 3

상상력을 더 해서 고양이를 귀엽게 그려 보아요.

복숭아 고양이

나뭇잎 고양이

무서운 표정의 고양이

장난적 고양이

유치원 고양이

몽글몽글 고양이

예쁜 리본 고양이

상자 고양이

생일 고양이

복숭아 고양이

1. 거꾸로 모양의 하트를 그린 후에 작은 나뭇잎 하나를 그려 줍니다.

2. 앞서 그렸던 고양이들처럼 귀, 얼굴, 몸 순으로 그려 줍니다.

3. 눈을 감고 있는 표정을 그려 줍니다

4. 복숭아를 밝은 핑크색으로 코도 핑크빛으로 그려줍니다.

5. 볼과 귀에 포인트 꾸미기를 해주면 완성!

따라 그려보세요!

나뭇잎 고양이

1. 작은 나뭇잎 하나를
그려줍니다

2. 귀, 얼굴, 몸 순으로
천천히 그려줍니다.

3. 나뭇잎을 올려다보는 듯한
눈을 그려 줍니다. 코는 핑크색으로
살짝 그려줍니다.

4. 나뭇잎의 색과 고양이의
포인트 색을 칠해줍니다.

5. 색연필로 고양이 무늬를
그려줍니다.

6. 진한 초록색 색연필로
나뭇잎 무늬를 그려주면 완성!

따라 그려보세요!

무서운 표정의 고양이

1. 살짝 뒤로 누워 있는 듯한 귀를 그려줍니다.

2. 양쪽으로 동그란 얼굴과 한쪽 몸을 그려줍니다.

3. 동그란 발 밑쪽으로 몸을 연결 시킨 후, 3개의 선으로 발톱을 그려주세요.

4. 약간 위로 올라간 눈과 삐죽한 입을 그려줍니다.

5. 포인트 무늬를 색칠 해줍니다.

6. 눈가의 무늬부터 시작해서 전체적으로 무늬를 색연필로 그려주면 완성!

따라 그려보세요!

잘난척 고양이

1. 귀, 이마, 얼굴, 몸 순으로
 천천히 그려줍니다.

2. 눈 위치에 작은 안경과
 입을 그려줍니다.

3. 양 옆에 반짝이는 무늬를
 그려주어 성격을 보여줍니다

4. 회색으로 전체를
 칠해줍니다.

5. 안경과 포인트 반짝이도
 함께 칠해주고 수염도 그려주면
 완 ~ 성 !

따라 그려보세요!

44

유치원 고양이

1. 반원 위에 또 다른 반원으로
모자 모양을 그려줍니다. 그리고 위의
반원에 줄무늬를 그려줍니다.

2. 모자 양쪽으로 귀와 얼굴,
몸을 순서대로 그려줍니다.

3. 약간 익살스러운 표정으로
눈과 입을 그려줍니다.

4. 얼굴과 몸 사이에 선을 그려주고
몸에 네모 하나를 그려줍니다.
네모는 주머니랍니다!!

5. 모자 색을 다양하게 칠해 보고,
입고 있는 옷도 색질 해줍니다

6. 고양이 얼굴에 있는 포인트 색을
칠해 준 후 색연필로 귀의
안쪽 그림자도 그려주면 완성!

따라 그려보세요!

<u>몽글몽글 고양이</u>

1. 약간 작은 귀 두 개를
그린 후 동그란 선들로 이마를
그려줍니다.

2. 얼굴과 몸을 그릴 때도
동그란 선들을 이용해서 그려주어요.

3. 감은 두 눈과 입을
그려줍니다.

4. 얼굴 주변으로 몽글몽글한
동그라미를 그려줍니다.

5. 핑크 코와 핑크 귀를 그려준 후
주변 동그라미들을 하늘색으로
칠해주면 완성!

따라 그려보세요!

예쁜 리본 고양이

1. 먼저 동그라미를 그린 후에 리본 모양을 완성해요.

2. 쫑긋한 귀를 그린 후 털이 살짝 옆으로 삐친 것 같은 얼굴을 그리고 몸을 그려줍니다.

3. 목에 두 줄로 선을 그리고 웃고 있는 표정을 그려줍니다.

4. 목선 옆으로 작은 리본과 선을 하나 그려줍니다.

5. 머리 위의 리본과 목의 리본에 색을 칠해 주고 핑크 코를 그려주어요.

6. 핑크색 귀를 칠해 주고 리본 무늬를 그려주면 완성.

<따라 그려보세요!

상자 고양이

1. 네모를 먼저 그린 후 위에
사다리꼴 모양을 하나 그려줍니다.

2. 밑으로 사다리꼴 모양을 하나
더 그린 후 양옆으로 삼각형
모양을 그립니다.

3. 동그란 눈을 그려 준 후
몸을 그려주어요.

4. 상자의 위를 보는 면들은
먼저 연한 색으로
색칠 해줍니다.

5. 상자의 메인 부분은
조금더 어두운 색으로
색칠 해줍니다

6. 검정색으로 몸을 칠해
완 ~ 성!!

따라 그려보세요!

생일 고양이

1. 삼각형을 그린 후
꼭대기에 동그라미를 그려줍니다.

2. 작은 두 귀를 그린 후
풍성한 얼굴 털과 연결된
몸을 그려줍니다.

3. 새침한 눈과 입,
그리고 리본을 그려줍니다.

4. 모자 색을 칠해주어요.

5. 고양이 얼굴색을 칠해줍니다.

6. 색연필로 무늬를 그려주면
완성!!

따라 그려보세요!

49

작은 얼굴 그리기

작은 얼굴들로 여기저기에 귀엽게 꾸며보아요.

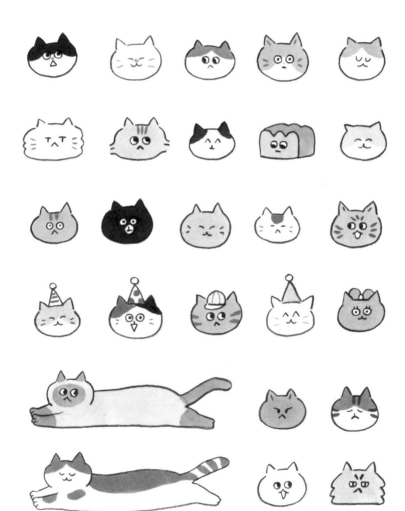

따라 그려보세요!

따라 그려보세요!

따라 그려보세요!

따라 그려보세요!

따라 그려보세요!

따라 그려보세요!

따라 그려보세요!

따라 그려보세요!

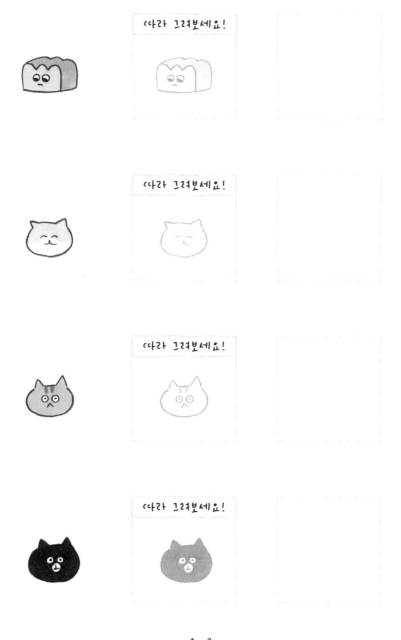

따라 그려보세요!

따라 그려보세요!

따라 그려보세요!

따라 그려보세요!

따라 그려보세요!

따라 그려보세요!

따라 그려보세요!

따라 그려보세요!

 54

따라 그려보세요!

따라 그려보세요!

따라 그려보세요!

따라 그려보세요!

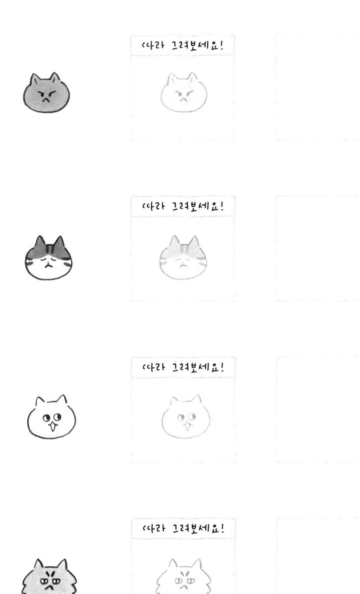

따라 그려보세요!

따라 그려보세요!

따라 그려보세요!

따라 그려보세요!

작은 고양이들로 오늘의 기분을 그려보아요.

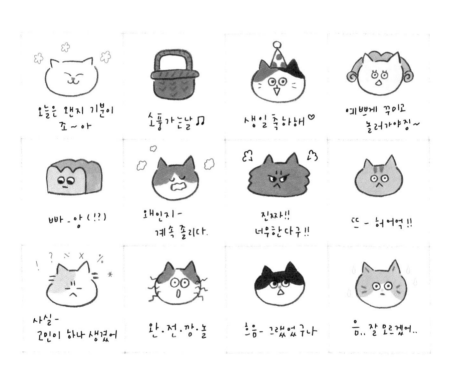

오늘은 왠지 기분이
죠~아

소풍가는날 ♬

생일 축하해 ♡

예쁘게 꾸미고
놀러가야징~

빠~앙 (!?)

왜인지-
계속 졸리다.

진짜!!
너무한다구!!

뜨 - 허어억!!

사실-
고민이 하나 생겼어

완·전·깜·놀

흐음- 그랬었구나

음.. 잘 모르겠어..

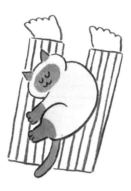
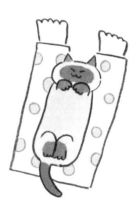

2.

고양이는 왜 그럴까

고양이는 왜 그럴까_1

고양이들의 행동에는 다양한 이유가 숨어있대요~!

식빵 냥이

컴퓨터 위에 앉은 고양이

배를 보이는 고양이

기지개 하는 요가 고양이

꼬리로 다리를 가린 고양이

앉아서 한발을 위로 올린 고양이

식빵방 냥이

흔히 '식빵을 굽는다'고 하는 고양이들의
자세입니다. 마음이 편안하고 쉬고
싶을 때 취하는 자세라고 해요.

1. 웅크 있는 고양이 얼굴을
 그려줍니다.

2. 동그랗게 앞발 부분을
 그려주어요.

3. 동그란 모양으로 몸 전체를
 완성해 줍니다.

4. 살랑거리는 꼬리를
 그려줍니다.

5. 고양이 밑에 있는 쇼파의
 윗 부분을 그려 줍니다.

6. 쇼파 가운데 선을 그려 주고
 다리 4개를 그려줍니다.

7. 고양이의 전체 색을 칠 해
 주고 쇼파 다리도 칠해줍니다.

8. 색연필로 고양이 무늬를
 자유롭게 그려봅시다.

9. 쇼파의 무늬는 체크로
 그려주면 완성!

컴퓨터 위에 앉은 고양이

왠지 일을 하거나 컴퓨터에 몰두 해
있으면 다가와서 벌러덩 누워 버리곤
합니다. 다양한 이유들이 있다고 하지만
거의 대부분은 컴퓨터가 따뜻해서 라고
해요.

1. 고양이 얼굴을 그려줍니다.
약간 뚱한 표정을 함께 그려주어요.

2. 동그란 등을 그리고 뒷다리를
그려 줍니다.

3. 등과 다리 사이에 꼬리를
그려 줍니다.

4. 손 하나를 그려 줍니다.
손이 동글동글 할수록 귀여워져요.

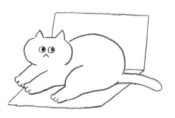

5. 다른 한 쪽 손도 그려서
마무리합니다.

6 등 뒤에 네모 하나, 몸 밑에
네모 하나를 그려 노트북 모양을 만듭니다.

62

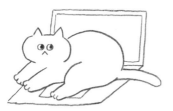

7. 네모 안에 작은 네모를 그려 줍니다.

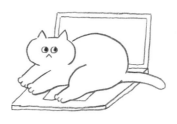

8. 노트북의 두께를 그려 줍니다.

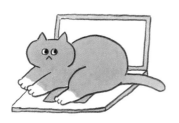

9. 고양이 색과 노트북의 색을 칠해줍니다.

10. 고양이 무늬를 그려줘요.

11. 노트북의 반짝이는 무늬도 그려주면 완성!

배를 보이는 고양이

고양이에겐 배가 제일 약한 부위라고
해요. 집사에게 배를 보여준다는 것은!
집사를 믿는다는 증거라고 해요. ^_^

1. 고양이 얼굴을 그려줍니다.
 아래를 보는 눈으로 그려주세요~

2. 동글게 악수하고 있는 양 손을
 그려줍니다. 동글동글하게 그려주세요.

3. 양쪽으로 동그란 배를 그려줍니다.

4. 한쪽 다리는 위를 향하고, 한쪽
 다리는 아래로 그려줍니다.

5. 가운데 뚫린 곳에 꼬리를 그려줍니다.

6. 고양이 옆으로 동그라미와 돼지꼬리를
그려서 털실을 그려줍니다.

7. 뽀글뽀글 선을 먼저 그린 후에 막대기를
그려주면 장난감이 됩니다.

8. 삼색이 무늬 중 주황색을 먼저 색칠 해
주고, 장난감의 막대기도 색칠 해줍니다.

9. 검정색으로 삼색이 무늬를 완성해 주고,
장난감의 막대기도 색칠 해줍니다.

10. 털실에 무늬를 넣어 주면 완성!!

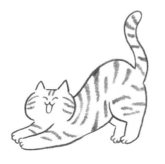

기지개 하는 요가 고양이

고양이는 잠에서 깨거나, 몸을 풀 때
요가 자세를 취해요. 스트레칭으로 안정인
이 자세! 한번 따라서 같이 스트레칭
해 보는 건 어떨까요?

1. 고양이 얼굴을 그려줍니다.
웃는 얼굴로 표정을 그려주어요~

2. 위로 올라간 엉덩이를 그리고,
꼬리도 위로 바짝 올려 주세요!

3. 앞쪽 다리는 쭉~ 뻗은 형태로
그려줍니다.

4. 다른 한쪽도 그림처럼 그려 보세요.

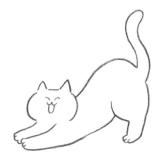

5. 뒤에 다리는 조금 어려울 수 있어요!
 천천히 따라서 그려 보세요~

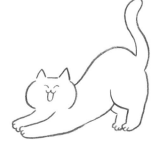

6. 마지막 다리도 그려주도록 합니다.

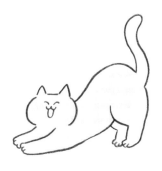

7. 군데군데 흰색을 남겨두고 연한 회색으로
 칠해 줍니다.

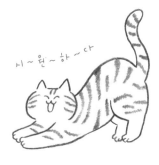

시~원~하~다

8. 색연필로 무늬를 그려주면 완성!
 무늬는 자유롭게 그려 보도록 해요!

꼬리로 다리를 가린 고양이

꼬리가 긴 고양이는 꼬리가 다치지 않도록
하기 위해 앉은 자세로 있을 때 꼬리를
감아서 보호한다고 해요. 혹시나 걷다가
꼬리를 밟지 않도록 주의하도록 해요!

1. 고양이 얼굴을 그려줍니다.
얼떨얼떨한 표정으로 그려주세요.

2. 고양이 몸을 그려 줍니다.
아래로 갈수록 점점 통통해지도록
그려주세요!

3. 꼬리로 몸을 다 가린
모습을 그려줍니다.

4. 선을 3개 그려서
다리를 그려줍니다.

5. 두 번째 고양이 얼굴을 그려줍니다.

6. 약간 새침한 표정으로 그려주세요!

7. 고양이 몸을 그려줍니다.
첫 번째 고양이 처럼 아래로 갈수록
통통하게 그려주도록 해요.

8. 꼬리는 몽실몽실 선으로 그려줍니다.

9. 선을 3개 그려서 다리를 그려줍니다.

10. 첫 번째 고양이는 포인트 무늬를 색칠 해주고
두 번째 고양이는 회색으로 칠해주세요.

11. 색연필로 무늬를 그려주연 완성!

앉아서 한발을 위로 올린 고양이

이 자세는 모든 고양이가 하는 건 아니지만
그루밍을 하다가 잠깐 멈췄을 때 나오는
포즈예요. 발끝까지 완벽하게 그루밍하는
우리 냥이들 정말 귀여워요 ♡

1. 고양이 얼굴을 그려줍니다.
장난스러운 표정을 담아주어요!

2. 배에 걸쳐 있는
손을 그려줍니다.

3. 다른 한 손은 쭉- 뻗어서
바닥을 짚은 모습으로 그려주어요.

4. 한 쪽 뒷다리는 쭉 올리고 있는
모습으로 그려주세요.

5. 엉덩이를 시작으로 길게 뻗은
모습의 나머지 다리를 그려줍니다.

6. 엉덩이 쪽으로 꼬리를 그려줍니다.

7. 검은 색으로 포인트 색을
칠해줍니다

8. 위로 뻗은 다리에 핑크색
젤리를 그려주면 완성!

말캉말캉 다양한 젤리들

핑크젤 핑+검젤 검정젤 검+핑젤

고양이는 왜 그럴까_2

고양이들의 행동에는 다양한 이유가 숨어있대요~!

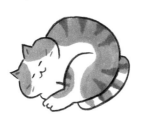

암모나이트 고양이

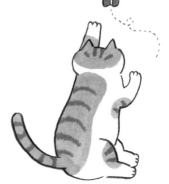

작은 곤충을 잡는 고양이

고개를 푹 숙이고 자는 고양이

아저씨 자세로 앉은 고양이

꼬리를 위로 바짝 세운 고양이

옆으로 누워서 쳐다보는 고양이

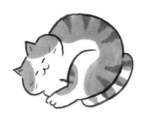

암모나이트 고양이

고양이는 날씨가 추워지면 점점 더 몸을
움츠려서 자곤 해요
사람보다 체온이 높은 고양이들은 추위를
많이 탄다고 해요~!

1. 작은 귀와 동그란 얼굴을 그려줍니다.
 평온한 표정을 그려주세요.

2. 동그랗게 말린 등을
 그려줍니다.

3. 다리는 얼굴과 가까이
 붙여서 그려주도록 합니다.

4. 손이 몸 아래 숨어있기 때문에
 있는 듯이 선 두 개로 표시만 해줍니다

5. 꼬리도 말려 있는 모습으로
 그려주세요.

6. 고양이 바탕색을
 먼저 색칠 해줍니다

7. 색연필로 무늬를
 그려주면 완성!

작은 곤충을 잡는 고양이

밖에서 사는 길냥이들은 곤충을 잡아먹기도
하고, 장난감처럼 갖고 놀기도 한다고 해요.

1. 작은 귀 두 개와
동그란 얼굴을 그려주세요.

2. 한쪽 팔을 위로
쭉- 뻗은 모습으로 그려주세요.

3. 다른 쪽 팔은 벽을 짚고
있는 모습으로 그려주세요.

4. 왼쪽으로 팔과 연결된
선으로 등을 그려줍니다.

5. 배를 그리고 다리도
같이 그려주어요!

6. 다른 쪽 다리도 같은 모습으로
그리고, 엉덩이 뿐에는 꼬리도 그려줍니다.

74

7. 날고 있는 나비를 그려주어요!
나비 뒤에는 점선으로 나는 모습을
표현해줍니다.

8. 먼저 고양이 바탕색을
칠해줍니다.

9. 색연필로 고양이 무늬를
그려줍니다.

10. 나비 색을 칠해주면 완성!
나비는 좋아하는 색으로 자유롭게
칠해봅시다

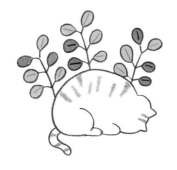

고개를 푹 숙이고 자는 고양이

사실 이런 모습을 보면 혹시 삐진 게 아닌가.
싶은 마음이 들어요. 하지만 고양이들은 식빵
자세로 꼬박꼬박 졸다가 고개를 바닥에
박는 경우도 있답니다 ^^

1. 귀와 동그란 얼굴을
 옆으로 그립니다.

2. 동그랗게 말고 있는
 등을 그려줍니다

3. 등과 연결된 다리를
 그려주도록 합니다.

4. 식빵 모드의 손을
 그려줍니다

5. 꼬리를 그려줍니다.

6. 바탕색을 먼저 색칠해
 주도록 합니다.

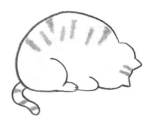

7. 색연필로 무늬를 그려주면
 완~성!!

아저씨 자세로 앉은 고양이

이 자세는 조금 통통한 고양이들이 곧잘 하는
자세예요 ~
정말 사람처럼 앉아서 무념무상의 포즈로
보는 고양이들을 보면 너무 귀여워요 !!

1. 짧은 귀와 보글보글한 얼굴을 그려줍니다
 표정은 무념무상의 득도 상태로 그려줍니다.

2. 목에 작은 목걸이를 그려주도록 합니다.

3. 양팔을 밑으로 내린 모습으로
 그려줍니다

4. 다리는 양쪽으로 쫙 뻗어
 있는 모습으로 그려주어요 ~

5. 펑퍼짐하고 큼지막하게
 꼬리를 그려줍니다.

6. 목걸이를 칠해 주면
 흰 고양이 완성 !!

꼬리를 위로 바짝 세운 고양이

고양이는 기분이 좋을 때 몸 쪽으로 꼬리를 바짝
세워서 도도하게 걸어요~
고양이의 기분을 확인하고 싶을 때는 꼬리를
확인해주세요 ^^

1. 살짝 짧은 귀와 동그란 얼굴을 그려줍니다.
 감고 있는 눈과 도도한 입도 그려주어요.

2. 서 있을 때의 등 모습을 얼굴에서부터
 연결 해줍니다.

3. 한쪽 발을 들고 있는 모습을
 그린 후, 배를 그려줍니다.

4. 다른 한 발은 쭉 뻗어 있는
 모습으로 그려줍니다.

5. 배에 연결된 부분 뒤로
다리를 그려줍니다.

6. 똑같은 모습의 다리를 그려줍니다.

7. 가장 중요한 꼬리를 그려주도록 합니다.

8. 고양이 바탕색을 먼저 칠해줍니다.

9. 다른 색으로 나머지 무늬도 칠해주면 완성~!

옆으로 누워서 쳐다보는 고양이

가끔 단풍이는 폭신폭신한 이불 위에서 저를
쳐다보고는 합니다. 무언가 바라는 게 있어
보이는 단풍이 !
고양이들은 폭신폭신 따뜻한 이불 위나 해가
잘 드는 볕을 좋아해요 :)

1. 짧은 귀와 동그란 얼굴을
그려준 후 표정을 그려줍니다.

2. 한쪽 팔을 귀엽고 짧은
모습으로 그려줍니다.

3. 같은 모양의 팔을
그려주도록 합니다.

4. 옆으로 누워있기 때문에 등을 좀 길게 그려줍니다.

5. 등에 연결해서 다리를 그려줍니다.

6. 밑에 있는 팔에 연결해서 배를 그려줍니다.

7. 마지막 남은 발도 그려줍니다.

8. 마지막으로 꼬리를 그려줍니다.

9. 폭신폭신한 이불을 그려줍니다. 맘에 드는 이불이나 쿠션으로 그려주어도 좋아요!

10. 이불의 두툼함을 표현해 줍니다.

11. 고양이 무늬를 먼저 색칠 해주도록 합니다

12. 고양이 바탕색과 이불 색도 칠해줍니다.

13. 이불의 무늬와 나머지 색상들도 마저 칠해주면 완 - 성!!!

고양이는 왜 그럴까_3

다양한 고양이 얼굴들을 그려보아요.

땅꼬 그루밍 고양이

뒤집어져 자는 고양이

화난 고양이

상자에 숨은 고양이

그루밍하는 고양이

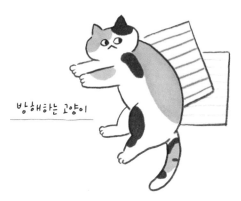

방해하는 고양이

똥꼬 그루밍 고양이

고양이들은 화장실을 다녀온 후에
자기관리 시간이 필요해요. 뭔가 웃기기도
하지만, 동그랗게 몸을 말고 깨끗하게 몸을
닦는 모습이 너무나 귀여워요.

1. 짧은 귀와 동그란 얼굴을 그려줍니다.
눈을 감고 예롱하는 표정으로 그려줍니다.

2. 고개를 푹 숙인 모습으로 그려야 해요.
등을 아주 동그랗게 그려주도록 합니다

3. 양팔을 바닥에 댄
모습으로 그려줍니다.

4. 양발을 양쪽으로 쭉 뻗은
모습으로 그려주도록 합니다

5. 꼬리를 그리고, 똥꼬를 그려줍니다.

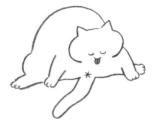

6. 혀만 색칠해주면 흰 고양이가 완성!

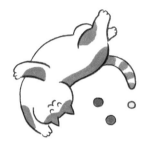

뒤집어져 자는 고양이

고양이들의 자는 자세는 아주 각양각색
입니다. 기지개를 켜다가 잠이든 모습으로
그려 보아요 !!

1. 고양이 얼굴과 표정을 그려줍니다.
 뒤집어져 있는 모습으로 그려주어요.

2. 얼굴과 좀 떨어진 곳에
 팔을 그려줍니다.

3. 얼굴과 연결된 등을
 그려주도록 합니다.

4. 등과 연결해서 다리를
 그려주어요.

5. 얼굴 옆으로 아주 작은
 손을 그려줍니다.

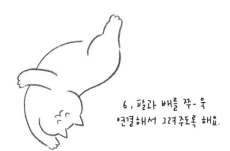

6. 팔과 배를 쭉-욱
연결해서 그려주도록 해요.

7. 마지막 발를 그려줍니다.

8. 꼬리는 자유롭게 그려줍니다.

9. 가지고 놀던 장난감도 옆에 그려줍니다.

10. 고양이 무늬와 장난감 색을
칠해주면 완성!

화난 고양이

고양이가 화가 나면 등과 꼬리의 털을
바짝 세우고 몸을 크게 부풀립니다.
무섭거나 화가 났을 때 자신을 크게 보여서
보호하려는 자세예요~
화내지 마~ 야옹아 ♡

1. 쫑긋한 귀와 동그란 얼굴을 그려줍니다
 표정은 화가 난 모습으로 그려주어요.

2. 등의 털을 동글동글한 모습으로
 그려줍니다.

3. 꼬리는 자유로운 모양으로, 크-게
 부풀려져 있는 모습으로 그려줍니다.

4. 쭉 뻗은 팔을 그려주어요.

5. 그 팔 옆에 붙여 나머지 팔을
 그려줍니다

6. 배의 털도 약간씩 부풀려진
 모습으로 표현해 줍니다.

7. 바짝 서 있는 모습이므로 다리도
 쭉쭉-, 길게 그려줍니다.

8. 같은 모습으로 나머지 발도
 그려주어요

9. 화가 난 모습을 표현하기 위해
 표현 풍선을 그려줍니다

10. 고양이 색을 칠해줍니다.

11. 부들부들 떨고 있는 모습을 보여주기
 위해 몸 주변으로 점을 그려주면 완성!

상자에 숨은 고양이

고양이는 상자를 왜 그렇게 좋아할까요?
좋은 집과 장난감을 사주어도 정작 그게
당겨온 택배 박스에 들어가려고 안달하는
모습이 웃기면서도 궁금해집니다.

1. 기울어 있는 네모를 그려줍니다

2. 네모 위로 다른 네모를 그려줍니다

3. 뒤와 앞을 연결해
두께감 있는 박스를
완성 해줍니다

4. 박스 가운데에 구멍이
뚫려서 입이 보이는 모습을
그려줍니다

5. 상자가 양쪽으로
열려있는 모습을 그려주도록
합니다

6. 상자에서 연결되는 볼록한
 등을 그려줍니다.

7. 다리의 윤곽선을 그려주도록 해요.

8. 엉덩이 부분과 이어지는 다리를
 동그랗게 완성합니다.

9. 비어 있는 부분에 꼬리를 그려
 고양이 그리기 완성!

10. 먼저 상자를 칠해 주도록 해요~
 면마다 색상을 다르게 하면
 입체감을 줄 수 있어요.

11. 흰 양말 신은 발을 제외하고
 검은색으로 고양이를 칠해주면
 턱시도 고양이 완성!

89

그루밍하는 고양이

고양이들이 그루밍하는 자세들은 정말
다양해요~ 가끔은 구부러진 채로 다리
그루밍을 하거나 배 그루밍을 해요.
그루밍을 잘하는 고양이는 건강한 거라고
하네요~

1. 쫑긋한 두 귀와 한쪽 얼굴을 그려주고,
 웃는 눈과 메롱하는 얼굴을 그려줍니다.

2. 한쪽 손이 바닥에 닿아있어야 하니,
 살짝 얼굴과 거리를 두고 그려줍니다.

3. 얼굴에서 손까지 동그랗게 등을
 이어줍니다.

4. 핥고 있는 다리를 그려줍니다.

5. 옆으로 다른 한쪽 다리를 그려줍니다.

6. 꼬리까지 그려주면 고양이는 완성!

7. 고양이 바탕색을 먼저 칠해줍니다

8. 색연필로 무늬를 그려주면 완성!

방해하는 고양이

고양이는 작업하는 집사들 앞에서 애교를
부리거나 방해를 해요~ 고양이가 와서 방해
하는 건 자기에게 관심을 가져달라는 표현
이라고 합니다. 많이 예뻐해 주고 말을
걸어주세요 :)

1. 작은 귀와 동그란 얼굴을 그린 후
 약간 삐진 표정을 그려줍니다.

2. 동그란 등을 그려줍니다.

3. 얼굴과 연결된 팔
 한쪽을 그려줍니다.

4. 옆에 있는 팔도
 함께 그려줍니다.

5. 짧은 배를 그려줍니다.

6. 등과 배에 맞게 다리
 한쪽을 그려줍니다.

7. 다른 한쪽 다리도
 그려줍니다.

8. 꼬리는 아래쪽을 향하도록
 그려줍니다

9. 고양이 등에 서류나 노트를
그려주어요.

9. 고양이 등에 서류나 노트를
그려주어요. ②

10. 노트 색을 칠해줍니다

11. 고양이 바탕색을 색칠 해줍니다

12. 노트의 무늬를 색연필로 그려주어요.

13. 고양이의 어두운 무늬도 색칠해
주면 완성!

고양이는 왜 그럴까_4

다양한 고양이 얼굴들을 그려보아요.

세수하는 고양이

장난감 물고 오는 고양이

무념무상인 고양이

배 보이며 꾹꾹이 하는 고양이

돌아 자는 고양이

세수하는 고양이

고양이 세수라는 말이 있어요~ 손에 침을
묻혀서 얼굴을 쓸어내리는 모습입니다. 세수는
그루밍의 일종이기도 한데, 고양이들은 얼굴을
만지면서 쓸어주는 걸 좋아해요!

1. 동그란 원 안에 작은 귀
 두 개를 아래로 그려줍니다.

2. 얼굴을 쓸고 있는
 팔을 그려줍니다.

3. 나머지 팔은 바닥을
 향하도록 그려줍니다

4. 동그란 다리를 그려줍니다.

5. 나머지 다리는 바닥을
 짚은 팔 옆으로 그려줍니다.

6. 얼굴과 다리를 연결해
 등을 그려줍니다.

7. 자유롭게 꼬리를
 그려주어요.

8. 고양이 바탕색을
 칠해줍니다.

9. 다양한 무늬를 색연필로
 그려주면 완성!

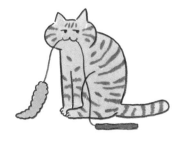

장난감 물고 오는 고양이

모든 고양이들이 그러는 건 아니지만, 행동파인 고양이들은 놀고 싶을 때 직접 장난감을 물고 와요. 고양이가 장난감을 물고 올 때는 모른척하지 말고 신나게 놀아 주세요 ~

1. 쫑긋한 두 귀와 동그란 얼굴을 그리고 게슴츠레 뜬 눈을 그려줍니다.

2. 고양이 등을 그려줍니다. 약간 굽은 느낌으로 그려주세요.

3. 앉아있는 다리를 그려줍니다.

4. 얼굴 끝 선에서 다리까지 연결해서 손을 그려주도록 해요.

5. 입에 선을 물고 있는 모습으로
그려줍니다.

6. 한쪽 끝에는 막대기를,
다른 한쪽 끝에는 오뎅꼬치를
그려줍니다.

7. 꼬리를 자유롭게 그려주도록 합니다.

8. 고양이 색과 장난감 색을
색칠 해줍니다.

9. 색연필로 고양이 무늬를
그려주면 완성!

무념무상인 고양이

고양이들은 행동이나 꼬리로 기분을 알 수 있다고 해요. 하지만 가끔은 표정에 기분이 드러나기도 하지요. 고양이들의 얼굴 표정을 자세히 살펴보도록 해요!

1. 작은 두 귀와 뿔글뿔글한 얼굴을 그려줍니다. 표정은 무표정으로 그려주세요.

2. 배에 손을 얹은 모습을 그려줍니다

3. 약간 통통한 두 다리를 양쪽으로 그려줍니다

4. 다른 한 팔은 뒤로, 배에 뚱뚱 모양을 그려주어요.

5. 꼬리도 뽕글뽕글 크게 그리고
똥꼬도 그려줍니다.

6. 고양이 바탕색을 칠해줍니다

7. 고양이의 배쪽 털색을
칠해주도록 해요.

8. 색연필로 수염이나
고양이 무늬를 그려주면 완성!

배 보이며 꾹꾹이 하는 고양이

고양이들이 꾹꾹이를 하는 이유는 어린 시절이
생각나거나 기쁠 때 나오는 행동이라고 해요.
그리고 고양이가 배를 보이는 건 완전한 신뢰
를 보여주는 행동이랍니다!

1. 쫑긋한 두 귀와 얼굴을 그려주고,
웃는 표정을 그려줍니다.

2. 꾹꾹이를 하는 작은 손을
그려줍니다.

3. 손과 얼굴을 연결하는 두 선을
그려줍니다. 손 위에는 흔들흔들,
표시도 그려주어요.

4. 한쪽 손은 펴서 그려줍니다.

5. 위로 향하고 있는
다리를 그려줍니다.

6. 등과 엉덩이 모습을
그려주도록 해요.

7. 나머지 다리도 위로 쭉— 뻗은
모습으로 그려주도록 합니다.

8. 다리 사이에 꼬리를
그려줍니다.

9. 고양이 바탕색을 먼저 칠해주어요~
꼬리는 무늬로 칠해주면 더 귀여워요!

10. 위로 향해 있는 다리와 손에
젤리를 그려줍니다

11. 색연필로 고양이 무늬를
그려주면 완성!

돌아 자는 고양이

가끔은 혼자만의 시간이 필요한 걸까요?
내 앞에서 등을 돌리고 자는 냥이들은 왠지
모르게 서운하고 싶어져요. 하지만 고양이는 장이
많으니, 서운하고 싶어도 꾹 참아보도록
해요.

1. 쫑긋한 두 귀와 이마를
 그려줍니다.

2. 위부터 몸을 전체적으로 그려주되,
 약간 뽕글뽕글하게 그려주어요.

3. 아래쪽도 동일하게 그려줍니다.

4. 몸보다 더 북실한 꼬리를 쭉- 길게
 그려주도록 해요.

5. 주변에 접시와 물고기 인형을 그려줍니다

6. 고양이 바탕색과 접시, 물고기의 색을 칠해줍니다.

7. 색연필로 고양이 무늬를 그려주어요.

8. 물고기 눈과 무늬도 그려주면 완성!

고양이는 왜 그럴까_5

나양한 고양이 얼굴들을 그려보아요.

옷 입은 고양이

앉아 있는 고양이

할짝 할짝 고양이

손을 번쩍 든 고양이

털 고르는 고양이

옷 입은 고양이

고양이들은 그루밍을 하면서 스트레스를 푼다고
해요! 그래서 옷을 입는걸 싫어하는 냥이
들이 꽤 많답니다. 하지만 이렇게 예쁘게
옷을 입고 있는 모습을 보면 웃음이 나와요.

1. 쫑긋한 귀와 동그란 얼굴을 그려준 후에
 새침한 표정을 그려주세요.

2. 먼저 길게 뻗은 팔을
 그려주세요. 그 후 뒤에 겹쳐
 있는 팔도 그려주세요

3. 오른쪽 얼굴과 연결된
 등을 그려 준 후, 나머지
 다리들을 그려주세요.

4. 엉덩이 부분으로 나온
 꼬리를 그려줍니다.

5. 팔과 배 그리고 목 부분에
 선을 나누어 옷 모양을 그려줍니다.

6. 빨간 색연필로 줄무늬 티를
 그리고 얼굴과 귀에 모양을 그려주면
 완~성!!

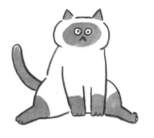

앉아 있는 고양이

단풍이는 해가 드는 자리에서 이렇게 앉아
있는걸 좋아해요! 일광욕을 하는 건 고양이들이
즐겨 하는 취미 생활이라고 해도 라면이
아니라고 해요 :)

1. 짧은 귀 두개와 동그란 얼굴을 그려줍니다.
 약간 멍한 표정을 그려주세요.

2. 오른쪽 다리부터 쭉 뻗은
 모습으로 그려줍니다

3. 다른 한쪽 다리도 비슷한
 길이로 그려주도록 해요.

4. 왼쪽 얼굴에서 연결되는
 짧은 등을 그려줍니다

5. 다리는 조금 통통하게 그려주는 게
 좋아요! 더 귀엽답니다.

6. 다른 쪽 다리도 손 모으로
 그려주세요.

7. 마지막으로 꼬리를 그려주면
 스케치는 완성입니다!

8. 먼저 진한 무늬를 색칠
 해주도록 해요.

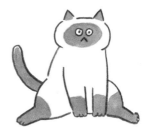

9. 마지막으로 전체 색을
 칠해주면 완성!!

할짝 할짝 고양이

고양이는 세수를 할 때에 손에 침을 묻혀서
얼굴 세수를 한답니다. 세수하기 전에 손에
침을 묻히는 모습을 한번 그려봐요!
전 이 포즈를 매우 좋아해요 ♡

1. 쫑긋한 두 귀를 그린 후 동그란 얼굴을
 그려줍니다. 귀 한쪽은 살짝 기운 모양
 으로 그려주세요.

2. 표정은 평온한 표정으로 그려주고 애교하는
 입 밑으로 짧은 손을 그려줍니다

3. 손에 연결해서
 팔을 그려줍니다.

4. 등은 조금 길게 그려
 주도록 해요.

5. 오른쪽 얼굴 쪽으로
 길게 뻗은 팔을 그려줍니다.

6. 앉아있는 모습이니
배를 그려주어요.

7. 다리는 앉아있는 모습으로
그려줍니다.

8. 다른 한쪽도 가려진
모습으로 그려줍니다

9. 엉덩이 쪽으로 꼬리를 말고
있는 모습을 그려줍니다.

10. 회색으로 무늬색을 먼저 칠해주어요.
꼬리는 나누어 칠해주면 더 예뻐요.

11. 검은색으로 고양이 무늬를 그려 주고
핑크 코를 그려주면 완성!

손을 번쩍 든 고양이

가끔 높이 있는 장난감을 보고 손을 번쩍 들어
잡아 보려고 하는 귀여운 냥이들의 모습이예요
살이 쪄서 높이 뛰진 못하고 허둥대는
모습이 너무 귀엽지요 ??

1. 손을 하나 먼저
 그려줍니다

2. 똑같이 반대편도
 손을 하나 그려주어요.

3. 두 손 사이로 귀와
 얼굴을 그려줍니다.

4. 위를 보고 있는
 눈라 입을 그려주어요~

5. 양손라 이어서 배를
 두 선으로 그려주도록 합니다

6. 다리는 통통하게 그려주세요.

7. 반대편도 같은 크기로
 그려주세요~!

8. 가운데 빈 곳으로 꼬리를
 그려주세요.

9 검은색으로 무늬를 먼저
 색칠 해주세요.

10. 핑크색으로 젤리를 그려주면
 완 - 성!

털 고르는 고양이

귀속에 무언가 있거나 귀가 간지러울 때 많이들 이렇게 귀를 긁곤해요! 발톱이 길면 상처가 날 수 있으니 발톱도 잘 깍아 주고 귀도 잘 닦아 주세요~

1. 옆으로 기울어진 귀와 얼굴을 그려줍니다.
시원해하는 표정을 그려주어요.

2. 등은 조금 굽어진 느낌으로 그려주세요.

3. 다리가 조금 어려울 수 있으니 천천히 따라서 그려보세요!

4. 다리 밑으로 엉덩이 부분까지 동그랗게 그려줍니다.

5. 팔 하나를 길게 엉덩이 끝 선과 맞추어 그려줍니다.

6. 반대편 팔도 그려줍니다.

7. 연결된 배의 선을 그려주어요.

8. 가려진 다른 쪽 다리를 그려줍니다.

9. 엉덩이 쪽으로 긴 꼬리를 그려줍니다.

10. 고양이 무늬색을 먼저 색칠 해주세요.

11. 색연필로 수염과 귀, 꼬리 무늬를
그려서 꾸며주면 완성!

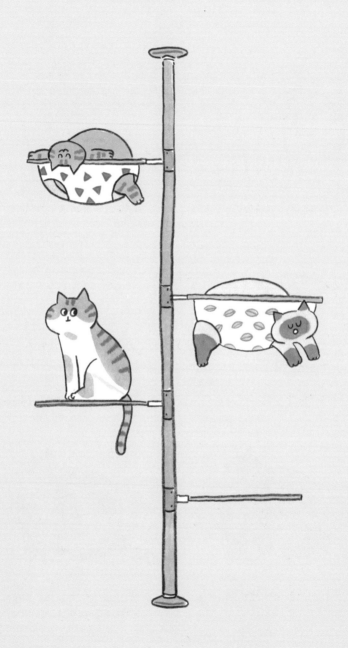

3.

색으로 냥이 그리기

색으로 냥이 그리기

색으로 표현한 후 간단하게 그려보아요.

앞에서는 색연필로 먼저 스케치를 한 후
마카로 색을 칠하고,
다시 색연필로 무늬를 꾸며 보았어요.

색 연 필 마 카 색 색 연 필 완성

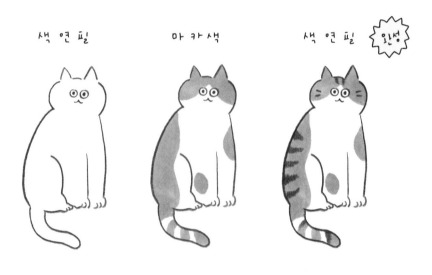

이처럼 색연필로 먼저 스케치를 하고 그림을 그리면
실제 고양이와 닮은 모습을 묘사하기 좋고,
그림 연습에도 아주 좋답니다. ^^

이번 파트는 조금 다르게 마카로 먼저 색을 칠한 후
색연필로 간단하게 그려 볼 꺼예요 ^^

다양한 색이 가득한 색깔 냥이를 그려봐요 !!

마 카 색 색 연 필 완성

같은 방법으로 하기 보다는 다른 방법으로 그려보면
또 다른 재미를 느낄 수 있어요 ^^

좋아하는 색으로 나만의 고양이를 그려봐요

시작해
볼까요?

예쁜색 고양이들 - 1

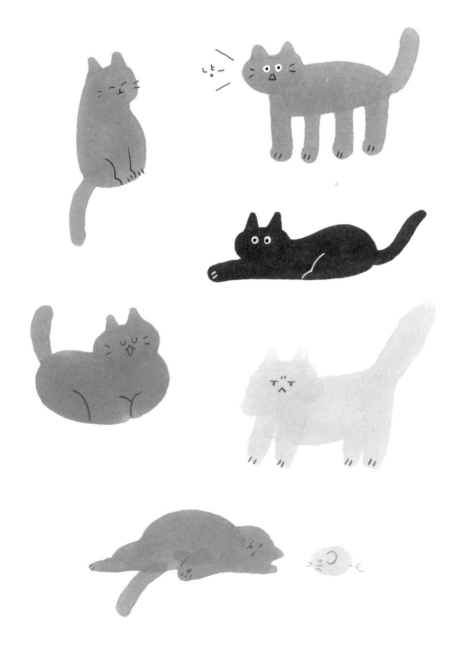

색으로 먼저 표현한 후 색연필로 꾸며보아요.

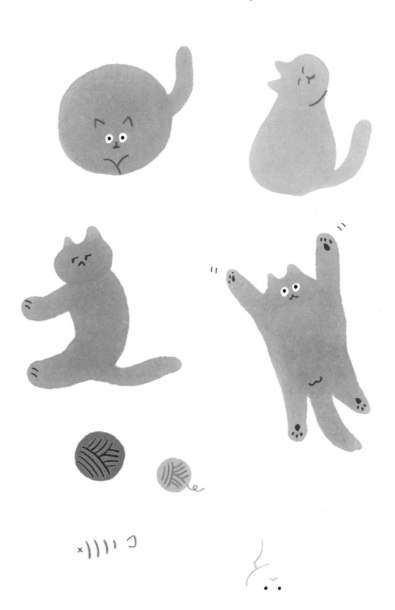

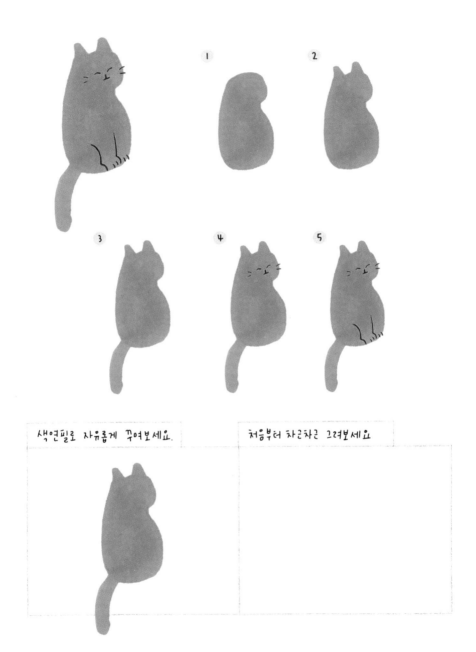

색연필로 자유롭게 꾸며보세요.

처음부터 차근차근 그려보세요

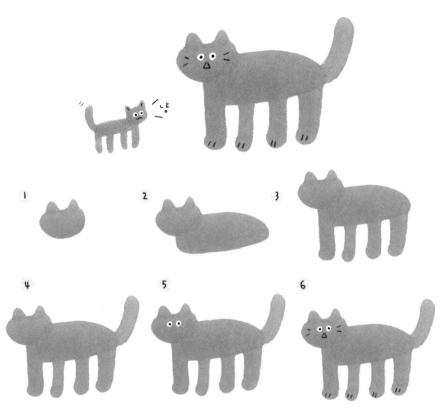

1

2

3

4

5

6

색연필로 자유롭게 꾸며보세요.

처음부터 차근차근 그려보세요

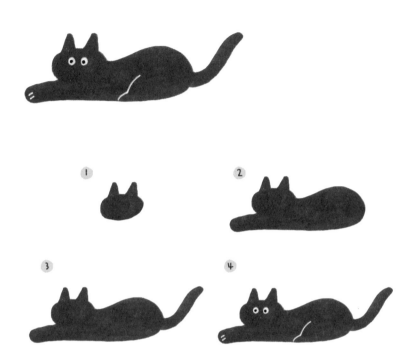

1

2

3

4

색연필로 자유롭게 꾸며보세요.

처음부터 차근차근 그려보세요

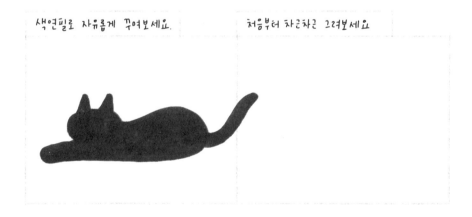

1

2

3

4

색연필로 자유롭게 꾸며보세요.

처음부터 차근차근 그려보세요

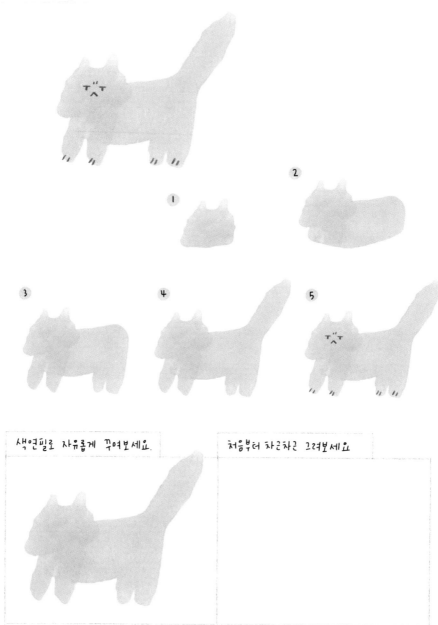

색연필로 자유롭게 꾸며보세요.

처음부터 차근차근 그려보세요

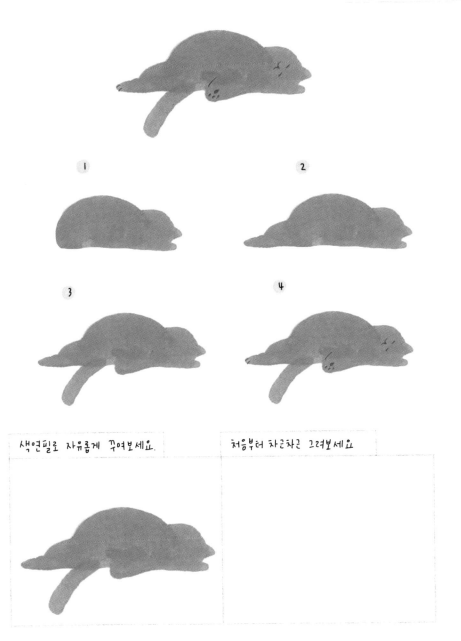

1

2

3

4

색연필로 자유롭게 꾸며보세요.

처음부터 차근차근 그려보세요

1 2 3

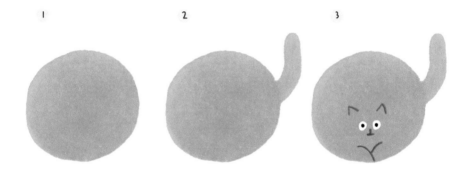

색연필로 자유롭게 꾸며보세요. 처음부터 차근차근 그려보세요

1 2 3

색연필로 자유롭게 꾸며보세요.

처음부터 차근차근 그려보세요

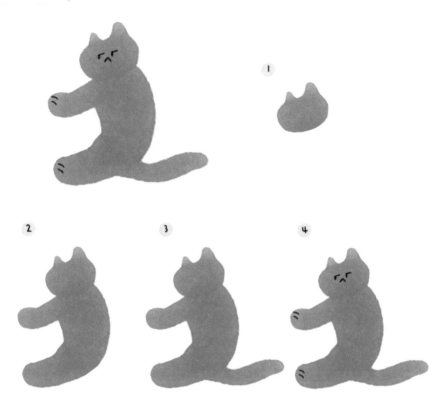

1

2 3 4

색연필로 자유롭게 꾸며보세요. 처음부터 차근차근 그려보세요

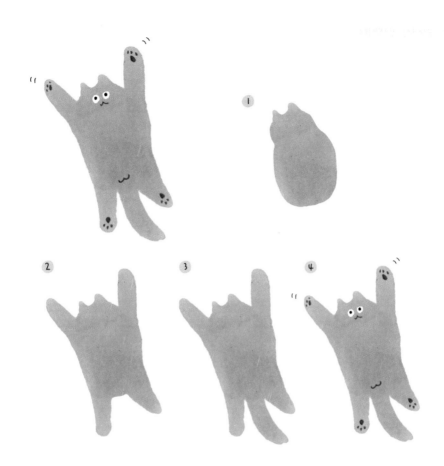

1

2

3

4

색연필로 자유롭게 꾸며보세요.

처음부터 차근차근 그려보세요

129

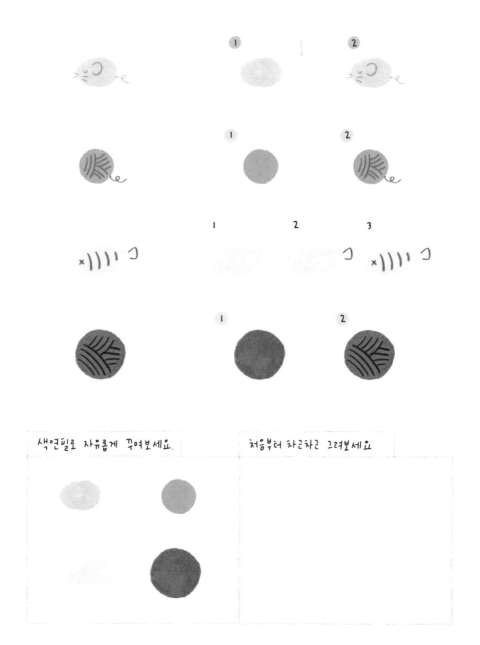

색연필로 자유롭게 꾸며보세요.

처음부터 차근차근 그려보세요

① ② ③

색연필로 자유롭게 꾸며보세요.

처음부터 차근차근 그려보세요

예쁜색 고양이들 - 2

색으로 먼저 표현한 후 색연필로 꾸며보아요.

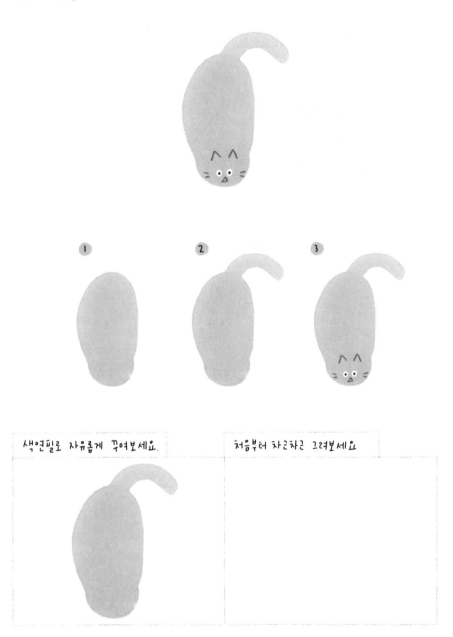

색연필로 자유롭게 꾸며보세요.

처음부터 차근차근 그려보세요

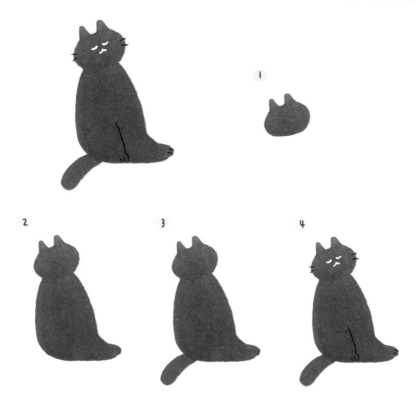

1

2

3

4

색연필로 자유롭게 꾸며보세요.

처음부터 차근차근 그려보세요

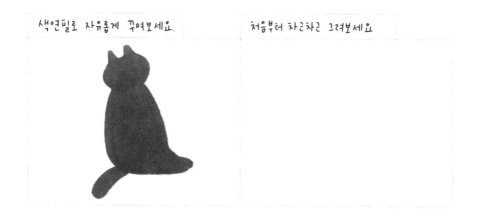

① ② ③

색연필로 자유롭게 꾸며보세요.	처음부터 차근차근 그려보세요

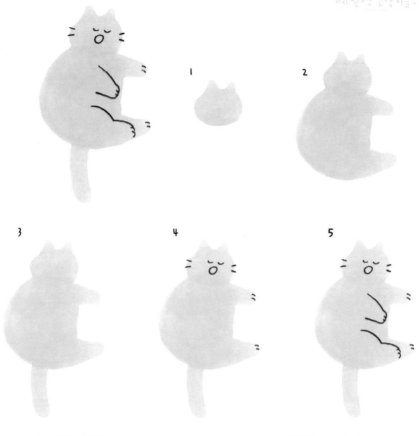

1

2

3

4

5

색연필로 자유롭게 꾸며보세요.

처음부터 차근차근 그려보세요

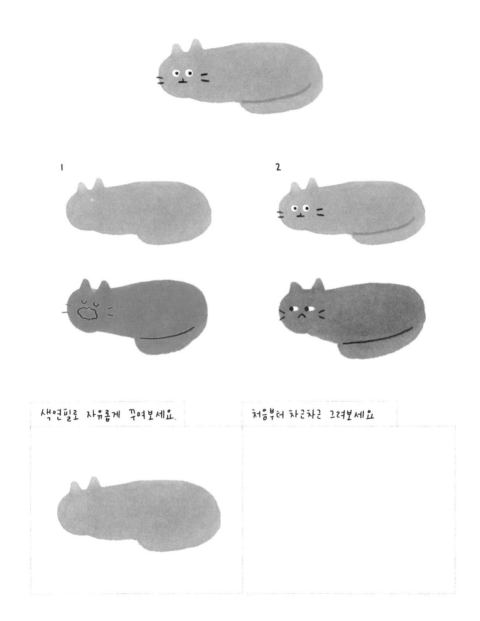

1

2

색연필로 자유롭게 꾸며보세요.

처음부터 차근차근 그려보세요

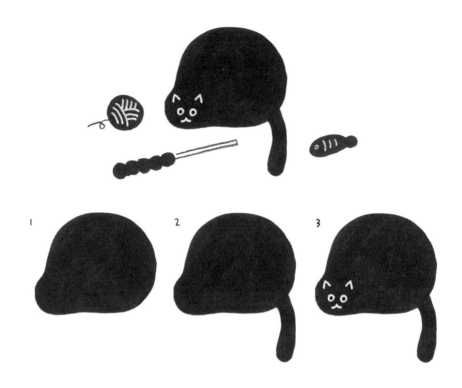

1

2

3

색연필로 자유롭게 꾸며보세요.

처음부터 차근차근 그려보세요

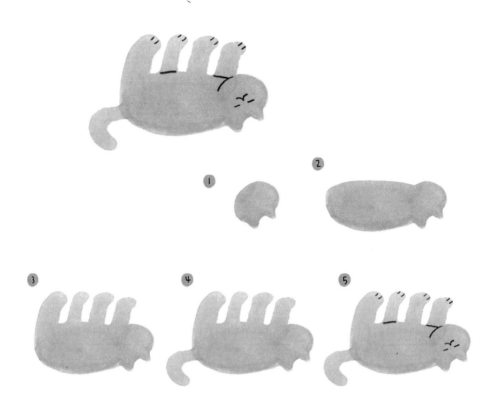

색연필로 자유롭게 꾸며보세요.

처음부터 차근차근 그려보세요

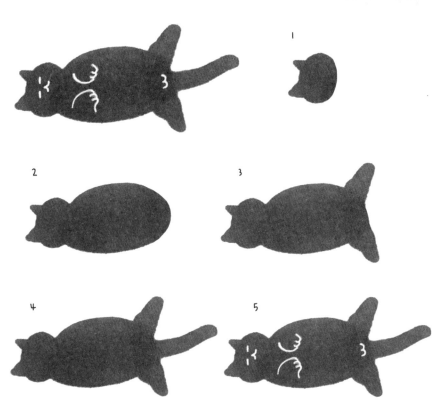

색연필로 자유롭게 꾸며보세요.

처음부터 차근차근 그려보세요

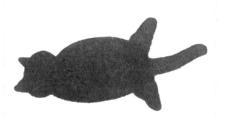

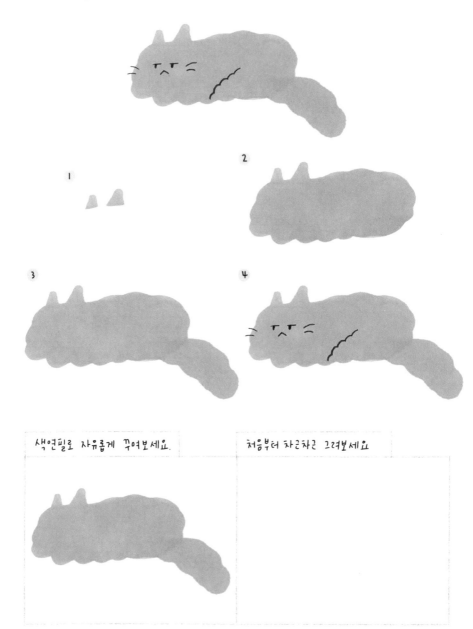

1

2

3

4

색연필로 자유롭게 꾸며보세요.

처음부터 차근차근 그려보세요

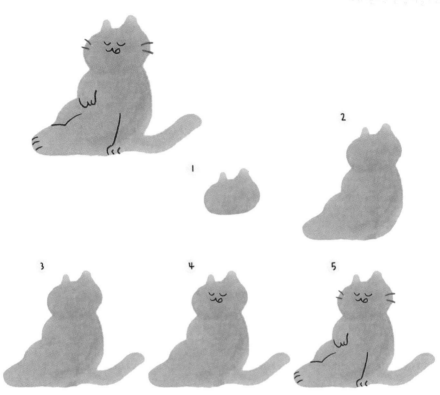

1

2

3 4 5

색연필로 자유롭게 꾸며보세요.

처음부터 차근차근 그려보세요

4.

캐리커쳐 그리기

캐리커쳐 그리기

냥이들의 사진을 보고 실제처럼 그려보아요 :)

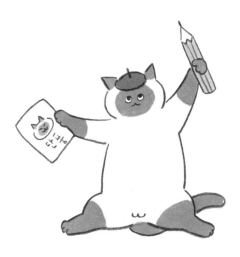

고양이들의 다양한 일상을 그려 보고자 만든 페이지 입니다!!
캐리커쳐를 신청해 주신 냥이들과 집사님들 감사드립니다.

고양이를 그릴 때는 고양이를 직접 보고 그리는 것이 가장 좋아요.
다양한 포즈와 표정을 보며 사랑하는 마음으로 그림을 그려 보아요.

그럼 캐리커쳐를 시작해볼까요!?

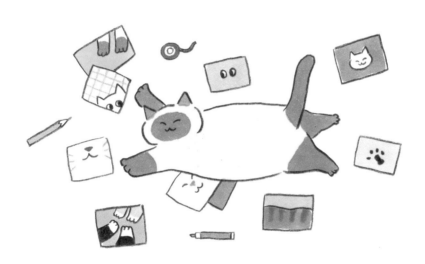

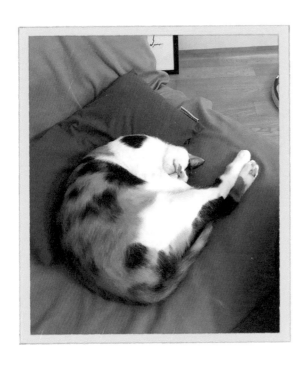

핑크+검정
섞인 젤리

손

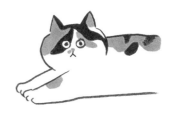

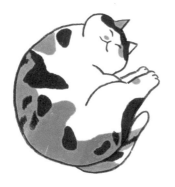

이름 : 우주 (우)
나이 : 3세

우주는 사랑을 좋아하는 순둥이예요. 게
다가 간식줄때, '손' 하면 턱 주는 영리한
미요 랍니다. 우주야, 우리 아프지 말고
오래오래 건강하게 잘 살자 :-)

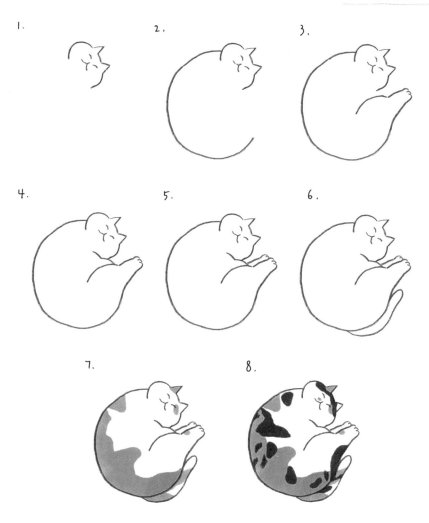

1.
2.
3.
4.
5.
6.
7.
8.

요므리고 자는 모습에서는 다리의 모양과 등의 모양이 중요하답니다.
예쁜 무늬는 직접 보면서 색칠해보면 더 다양하고 즐겁게 그릴 수 있어요.
삼색이 우주의 무늬를 그려 볼까요?

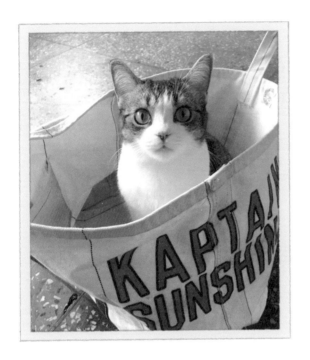

그르 그르 그르

이름 : 조오찌 (ㅎ)
나이 : 2-3 살 추정

조오찌는 강아지 같은 개냥이로 사랑을
잘 따르고 공놀이를 좋아합니다.
간식은 츄르만 먹고, 잘 때는 사람 몸에
꼭 손이나 머리를 붙이고 잔답니다.

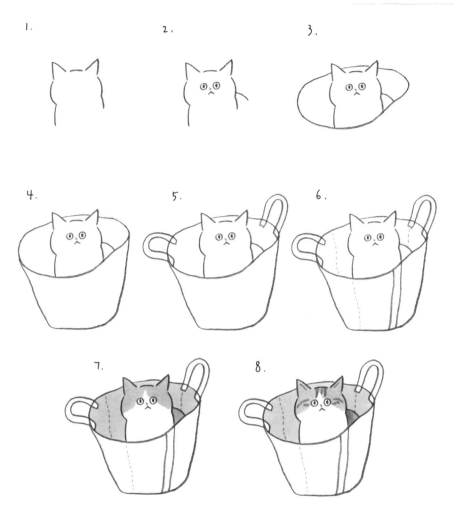

1.
2.
3.
4.
5.
6.
7.
8.

고양이들은 상자나 가방 속에 들어가는 걸 좋아해요 :) 가끔은 상자나 가방에
들어가있는 고양이를 그려보고 싶어서 조모찌 씨를 그려봤습니다 !!
예쁘게 쳐다보는 표정이 너~무 귀여워요 ~!!

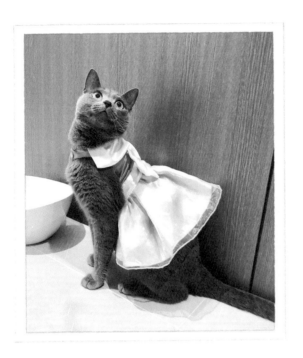

1.

2.

3.

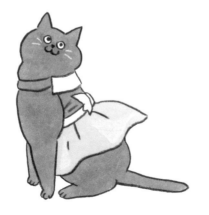

이름 : 도리 (♀)
나이 : 10살

도리는 궁디 팡팡을 엄청 좋아해요
^^

4. 5. 6. 7.

8. 9. 10.

11. 12. 13.

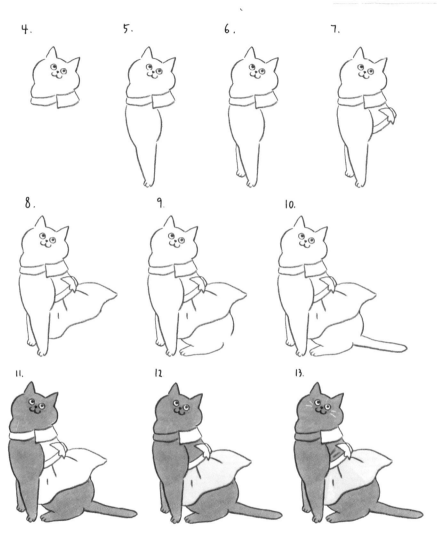

고양이들은 옷을 입는 걸 별로 좋아하지 않는다고 알고 있어요-! 하지만 도리는
너무 예쁘게 잘 어울리는 공주 옷을 입었네요!! 무늬 없는 고양이들은
옷 입은 모습을 그려보면 더 귀여울 것 같아요^^

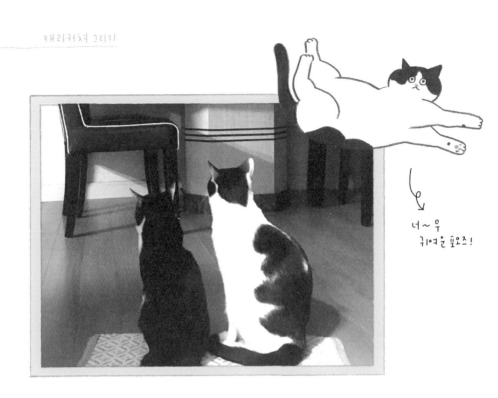

너~우
귀여운 포오즈!

이름 : 인이(♂) 탄이(♂)
나이: 1 살

인이는 수박을 좋아하고 사람처럼 누
워서 쉬는 걸 제일 좋아하는 허당이에
요! 탄이는 사진 찍히는 걸 싫어하며
허브 냄새를 아주 좋아해요 ^^

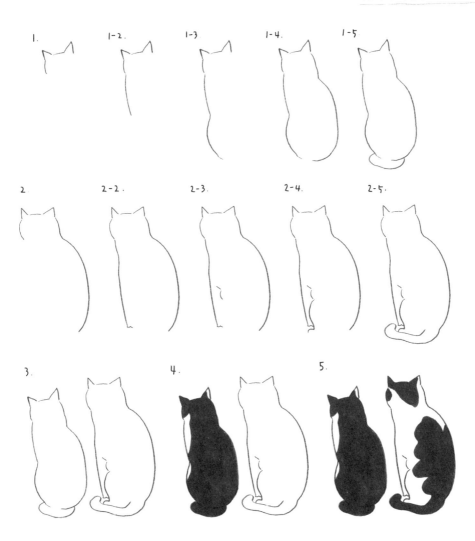

인이와 탄이는 뒷모습이 포인트랍니다! 무늬가 살짝 달라 인이와 탄이를
구별 할 수 있어요 ^^ 너무 예쁜 인이와 탄이의 무늬를 그려보면 좋을 것 같아요-!

좋아하는
장난감

섞인 젤리 ♥

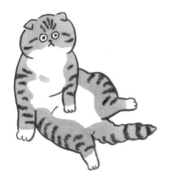

이름 : 시루 (우)
나이 : 5개월

시루는 여자아이인데 좀 남자답다고
해야 할까요?
아무튼 희한한 포즈로 잘 자는 귀여운
잠꾸러기랍니다 :)

1.

2.

3.

4.

5.

6.

7.

8.

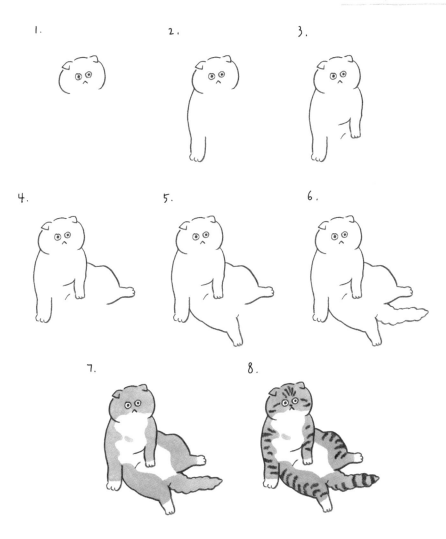

시루의 포즈는 많이 볼 수 있는 자세이기도 하면서 집사들이 사랑하는 자세라고 하죠!
어린 시루에게서 느낄 수 있는 연륜이 느껴지는 포-오즈 너무 귀여워요!
앉아서 쉬는 자세를 그려볼 때! 시루를 그려보아요!

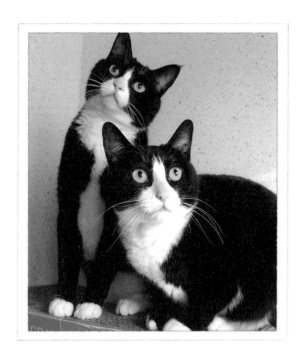

코를 핑크색으로
그려주세요.

1.

2.

3.

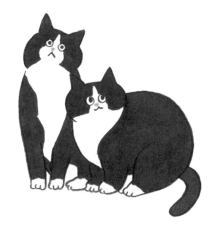

이름 : 센 (우) . 히로 (송)
나이 : 11살 , 7살

센은 이마 줄무늬 두 개가 특징이에요!
애교가 많고 꾹꾹이를 신들린 것처럼
잘한답니다.
히로는 이마 줄무늬가 한 개예요!
잠도 많고 식욕도 엄청나요!!

158

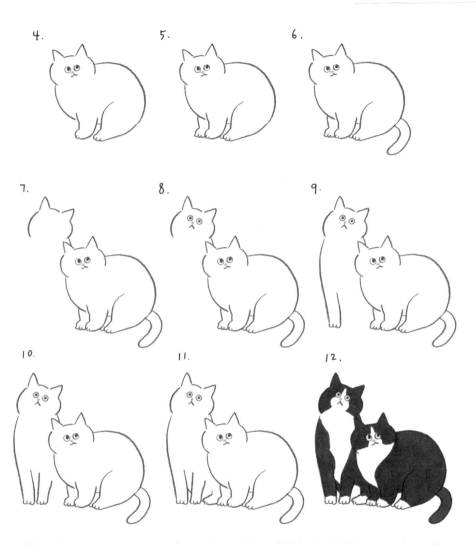

4.

5.

6.

7.

8.

9.

10.

11.

12.

함께 같이 있는 고양이들을 보면 흐믓한 미소가 끊이지 않아요! 턱시도 고양이 두마리를
그릴 수 있다니! 너무 행복합니다 :) 턱시도 고양이들은 검은 무늬, 핑크색 코,
하얀 발 등이 특징이지요 ^^

키키(송).6살

이름 : 쿠파 (우)
나이 : 5살

쿠파는 도톰한 아줌마 뱃살이 매력
입니다. 쿠파는 키키랑 같이 살고 있고.
둘 다 이국에서 비행기 타고 건너온
배다른 남매 사이랍니다 :)

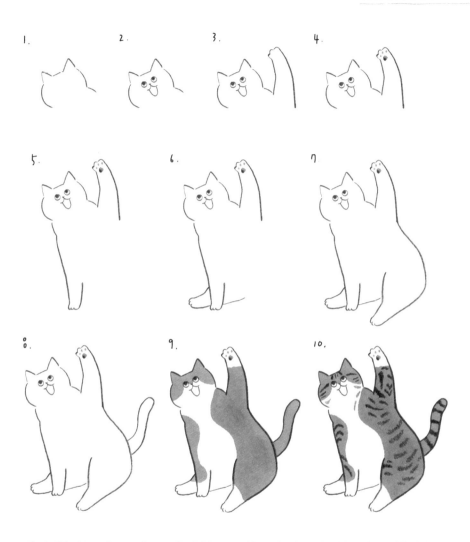

1.
2.
3.
4.
5.
6.
7
8.
9.
10.

고양이가 장난감을 잘 가지고 노는 것도 엄청난 복이라고 해요!!
신나게 노는 모습을 보면서 건강함을 느낄 수도 있구요~.
쿠파의 귀여운 포즈를 함께 그려보아요!

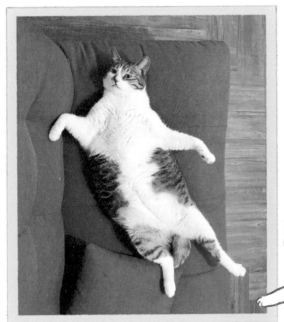

구구 & 인쭈

이름 : 구구 (송)
나이 : 9살

구구는 혼자 기분 좋아 뒹굴뒹굴, 배를
보여주다 그 모습을 들키면 황급히
도망가는 빙구미 넘치는 아이예요~

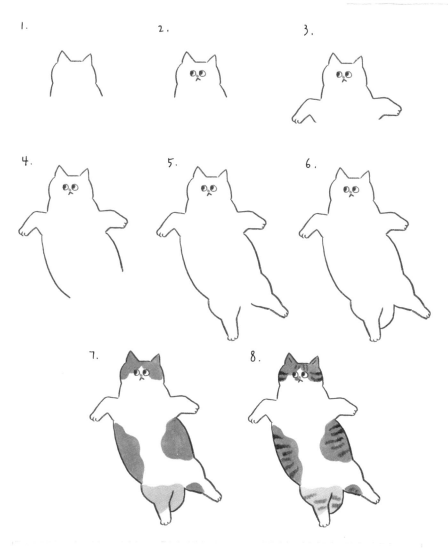

1.

2.

3.

4.

5.

6.

7.

8.

구구의 포즈는 왠지 하늘을 나는 듯해서 뽑아 보았어요!! 구구의 시크한 표정이
눈을 사로잡아요.^^ 구구는 그림자처럼 따라다니는 민효와 함께한다고 해요.
사이좋은 모습 보기 좋아요♡

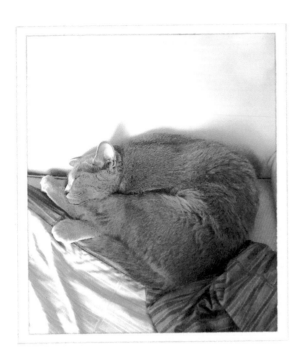

이름 : 마리 (우)
나이 : 6개월

이름을 부르면 재잘 재잘 대답하고
애교가 많은 새침데기랍니다 :)

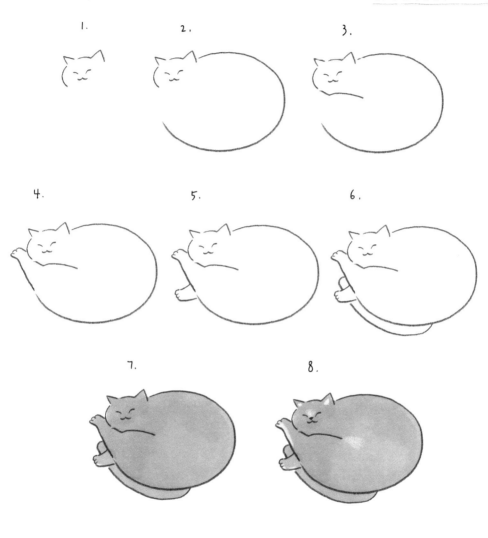

1.

2.

3.

4.

5.

6.

7.

8.

마리가 자는 모습을 보고 너무 귀여워 한참을 웃었답니다. 포근하게 자기 몸을
웅크려 자는 모습이 너무나도 평온해 보여요! 다리와 얼굴이 겹쳐 있는
모습으로 그리는 게 포인트랍니다!

라미는 무늬가
멋진 뱅갈냥이예요

이름 : 라미(우)
나이 : 7살

통통 튀는 성격 때문에 통제 불능인
냥이예요!! 라미는 뱅갈 이랍니다

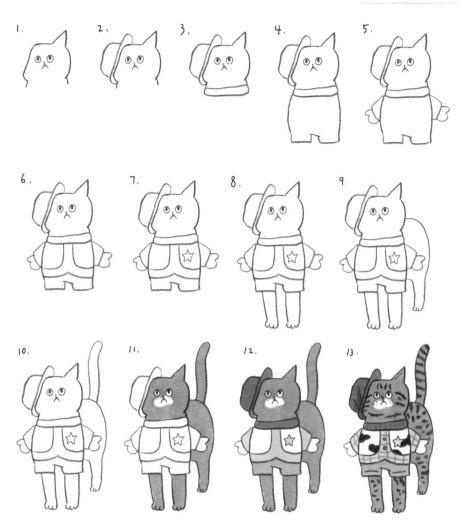

1. 2. 3. 4. 5. 6. 7. 8. 9. 10. 11. 12. 13.

뺑갈 친구들은 힘이 넘쳐난다고 해요!! 너무 귀여운 옷을 입고 있는 라미를 그릴 때는
아무래도 무늬와 귀여운 옷을 포인트로 그려야겠죠!? 통제 불능이지만 귀여운
뺑갈 냥이를 그려보아요^^

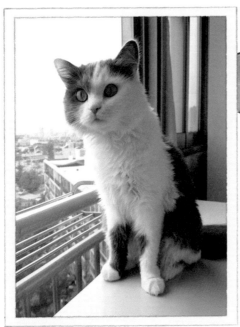

??.?

냥

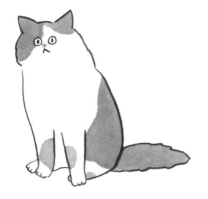

이름 : 포리 (우)
나이 : 3살

포리는 새침데기예요! 차도냥이랍니다.
그렇지만 골골송을 좋아하는 아이라 항상
사람 옆에 꼭 붙어서 골골골 노래를 불
러요!! 그리고 원하는 걸 줄 때까지
말을 많이 한답니다.
엄~~ 청난 수다쟁이예요!

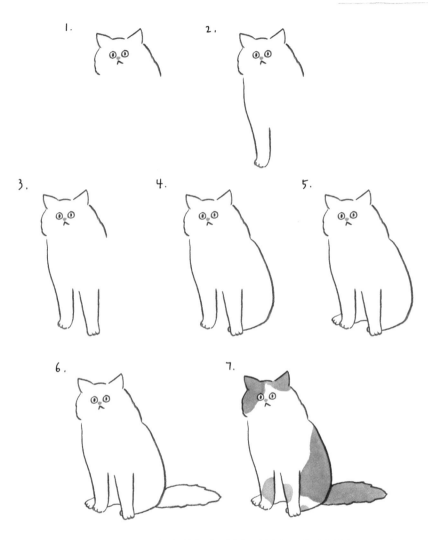

포리는 동글한 얼굴에 중간으로 긴 털이 포인트 같아요! 너무 예쁜 미묘여서 다 표현하지
못한 게 너무 안타까워요! 포리의 다양한 포즈는 보내주신 사진을 보고 그렸답니다!
앉아 있는 모습도, 캣해먹 위의 모습도 한 번씩 연습해 보아요~

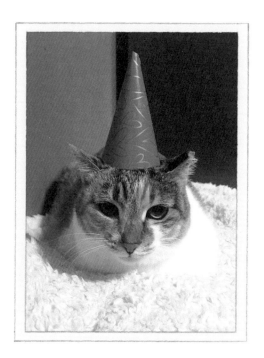

진정한 식빵냥 !!

이름 : 도비 (♀)
나이 : 3세

도비는 많이 먹어요~ 외모 특징으로는
오른쪽 귀 끝이 조금 잘려 있어요.
길고양이 시절에 받은 중성화 표식이라고
해요! 이제는 그 모습이 swag것 같기도
해요. 도비는 12월이 생일이랍니다 :)

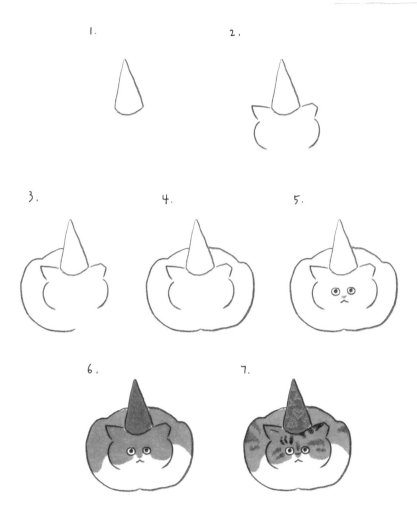

1.

2.

3.

4.

5.

6.

7.

도비의 평온한 표정을 잘 표현해 주고 싶었어요!! 예쁜 고깔을 쓰고 행복한 생일을
보내길 바라요:) 도비의 포즈는 집사들이 말하는 식빵포즈예요!!
그래서 식빵으로도 하나 그려 보았지요! 하하

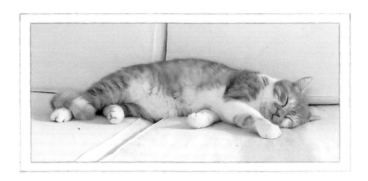

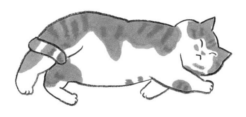

이름 : 감자 (♂) , 메밀 (♀)
나이 : 3살 , 3살

감자는 낯선 사람도 좋아하는 개냥
이예요. 사교성이 풍지만 절대 무릎
냥이는 아닌 쿨~한 냥이랍니다.
메밀이는 그루밍을 좋아하는 깔끔쟁이
예요. 겁이 많아서 낚시대를 잘 갖고
놀지 못해요. 혼자서 하는 공놀이를 좋아
하고 생선을 좋아해요.

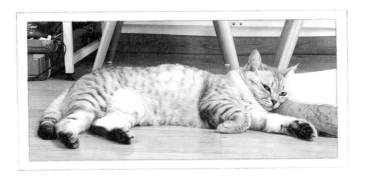

감자와 메밀이는 보내주신 사진에 똑같이 누워있는 모습이 인상적이었어요!
고양이들은 누워있어도 각자가 좋아하는 포즈가 따로 있는 것 같아요 ^^
감자와 메밀이의 포즈를 자세히 살펴봐요!

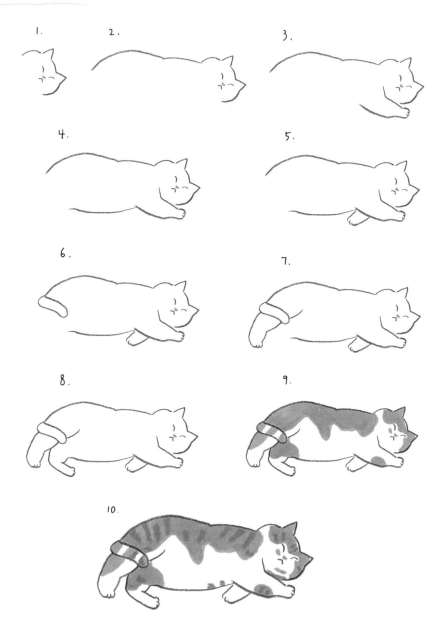

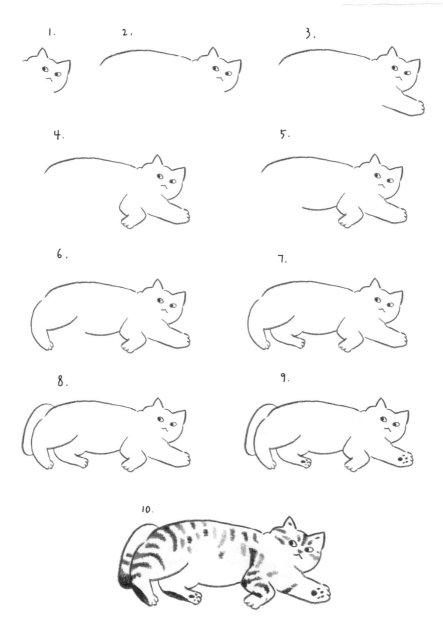

1.
2.
3.
4.
5.
6.
7.
8.
9.
10.

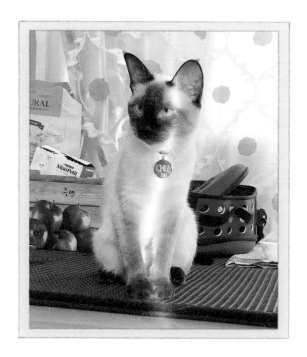

이름 : 나나 (♀)
나이 : 1살

나나는 중성화 한 뒤로 말이 많아졌
어요! 아침마다 부비작대면서 냐웅-
거리다가. 아침밥을 주고 나면 창가에
앉아 고독을 즐기는 시크+츤데레 냥이
랍니다! 밤에는 품으로 파고드는 사랑
둥이예요.

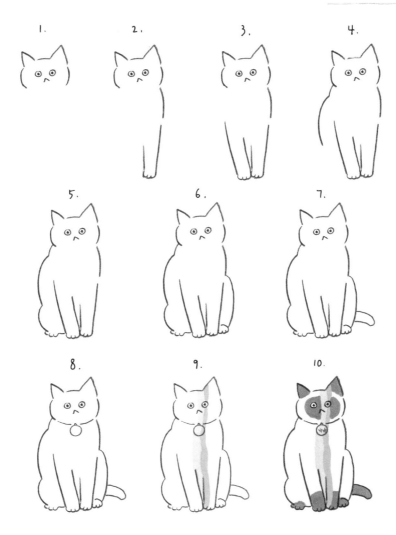

1.
2.
3.
4.
5.
6.
7.
8.
9.
10.

나나는 예쁜 빛을 받은 모습으로 그려보았어요^^ 무지개를 입은 듯한 나나의 모습이
인상 깊어요! 냥이들은 해를 좋아하고 따뜻함을 좋아하니 가끔은 이렇게 무지개나
해를 담고 있기도 하지요 ^^

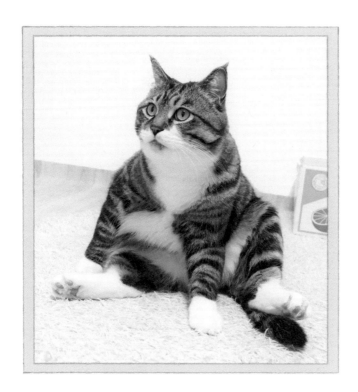

이름 : 비오 (송)
나이 : 5세

비오는 온 세상 동그라미들을 다 좋아
해요. 머리끈 비눗방울 병뚜껑 소쿠리
등등... 그리고 빵끈은 꼭 동그랗게 말
아줘야 놀아요! 비오는 왼쪽 뱅주댕
이에 카레가 묻어있어요 흐흐

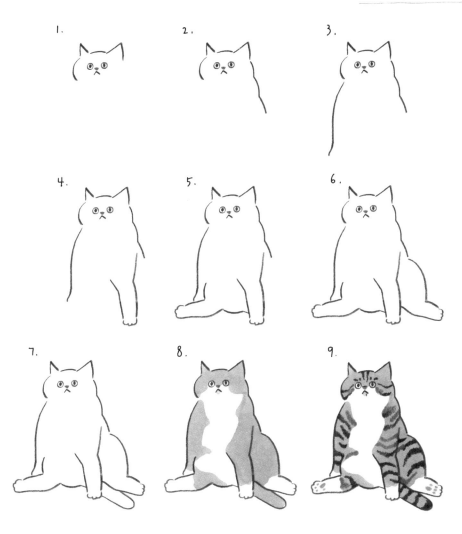

1.
2.
3.
4.
5.
6.
7.
8.
9.

비오는 집사님이 말씀 하신 것처럼 입 옆에 카레가 묻어있는 게 특징이지요!!
고양이들은 무늬에 다양한 특징을 가지고 있어요:) 그 특징을 잘 그려내면
더더욱 우리 냥이와 비슷해 보일 거예요~!

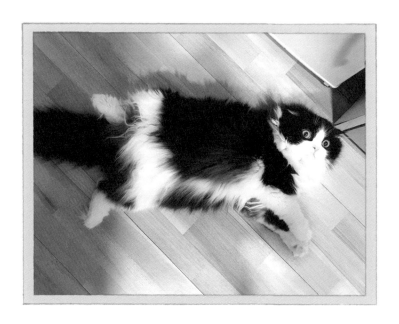

이름 : 달떵이 (♂)
나이: 4살

달떵이는 항상 대자로 누워 있어요.
겁이 몹시 많고 변비 때위는 모르는
쾌변남이예요^^
가끔은 인간의 그것인가 싶을 정도예요
.... 흠흠흠

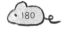

1.

2.

3.

4.

5.

6.

7.

8.

달떵이의 포즈는 무언가 의미가 있어보여요. 달떵이처럼 털이 긴 냥이들은
그릴때 동글동글한 선으로 그려 주면 털 느낌을 낼 수 있어요!! 똑같지 않아도
자연스러운 삐죽이 선들로 그린다면 긴 털 냥이들도 쉽게 그릴 수 있어요 ^^

캐리커쳐 그리기 ^{END}

캐리커쳐를 신청해 주신 모든 분들께 감사드립니다.

kune 쿤

pepe 뻬뻬

완두

연두

꼬비

네로

진아

깡패

무무

모오

한

밤이

애기

밤

ㄲㅠ

안두

포도

옥수

다랑이

두나

율로

랑이

사랑이

야요

실이

누두

삐약이

뽀뽀

랑이

미쏘

마웅

호랭이

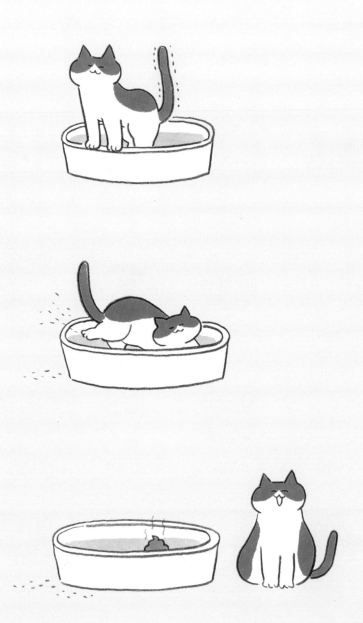

5.

예쁘게 칠해보기

자유롭게 색칠 해보자

다양한 색상으로 자유롭게 색칠해 보아요

1.

단풍이로 색칠 해보기
컴퓨터 바탕화면 그려보기

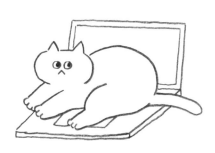

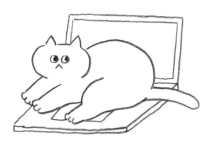

2.

삼색이로 색칠 해보기
음악을 듣고 있는 화면으로
그려보기

3.

회색 고등어 냥이로 색칠하기
폴더가 보이는 컴퓨터 화면으로
그려보기

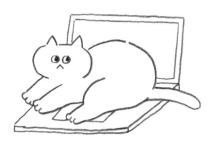

PART_ 1

고양이 얼굴 그리기 - 1

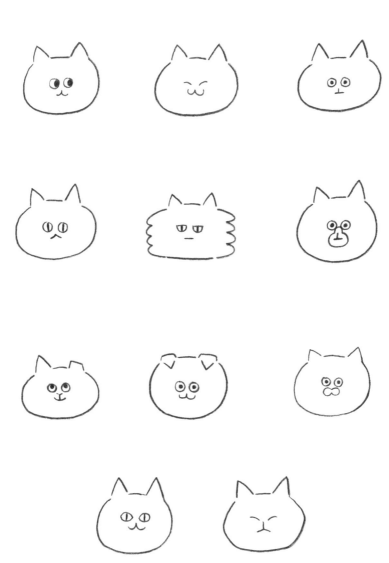

PART_ 2

고양이 얼굴 그리기 _ 2

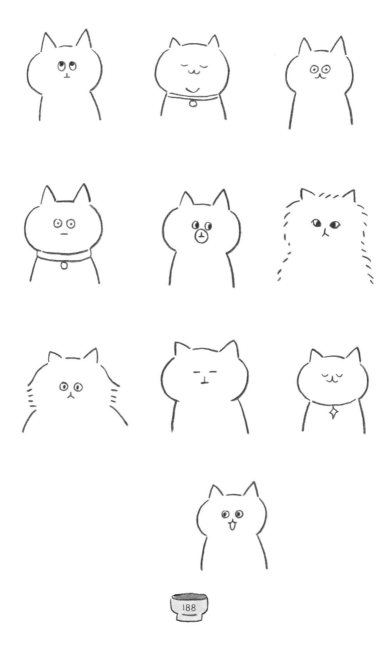

PART_ 3

고양이 얼굴 그리기 _ 3

PART_4

고양이는 왜 그럴까_1

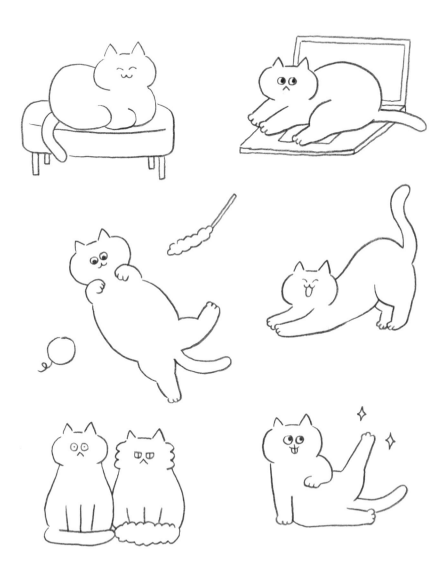

PART_ 5

고양이는 왜 그럴까_2

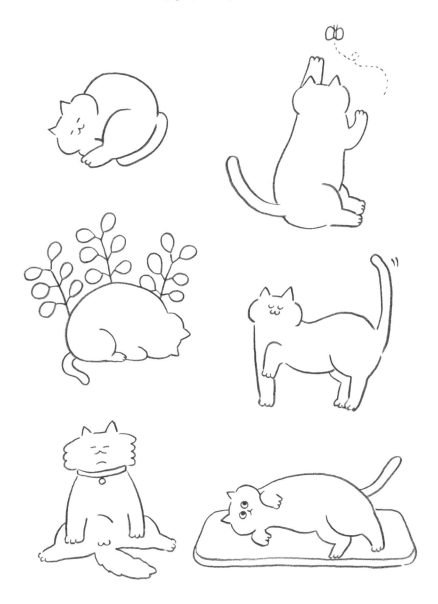

PART_ 6

고양이는 왜 그럴까_3

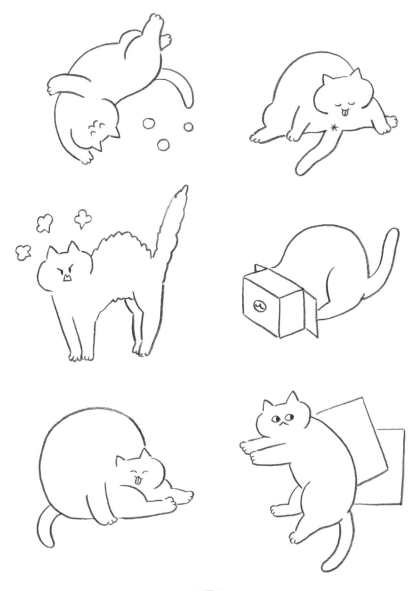

PART_7

고양이는 왜 그럴까_4

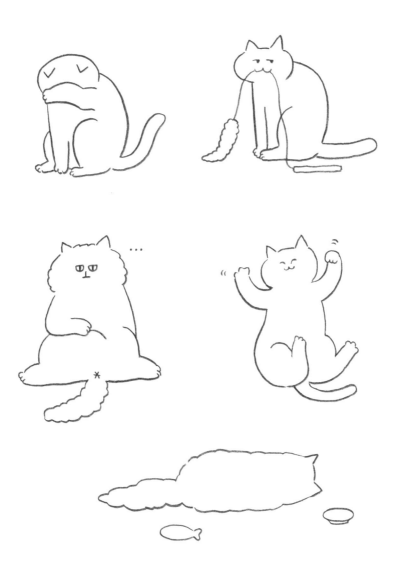

PART_ 8

고양이는 왜 그럴까_5

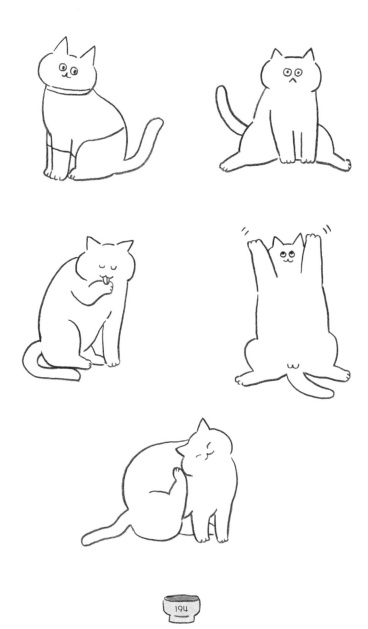

THANKS TO.

단풍, 나무, 키키, 고흐, 참치, 우주, 산시로, 뿌리, 쯔쯔꾸이

이 책을 통해 많은 집사 여러분과 고양이를 사랑하는 분들이
나만의 고양이를 그려볼 수 있기를 바라 봅니다

나의 고양이 그리고 모두의 고양이를 사랑합니다.

내일의 디자인
더 나은 디자인

D·J·I BOOKS
DESIGN STUDIO

- 디제이아이 북스 디자인 스튜디오 -

BOOK·CHARACTER GOODS·ADVERTISEMENT
GRAPHIC·MARKETING·BRAND CONSULTING

FACEBOOK.COM/DJIDESIGN

집사가 주인님 초상화 그리는 방법!

고양이 그려볼테냥?

1판 1쇄 **인쇄** 2018년 12월 20일 1판 1쇄 **발행** 2018년 12월 26일
1판 3쇄 **인쇄** 2021년 5월 10일 1판 3쇄 **발행** 2021년 5월 15일

지 은 이 박수미
발 행 인 이미옥
발 행 처 아이생각
정 가 15,000원
등 록 일 2003년 3월 10일
등록번호 220-90-18139
주 소 (03979) 서울 마포구 성미산로 23길 72 (연남동)
전화번호 (02) 447-3157~8
팩스번호 (02) 447-3159

ISBN 978-89-97466-55-9 (13650)
I-18-12

i THINK
아이생각